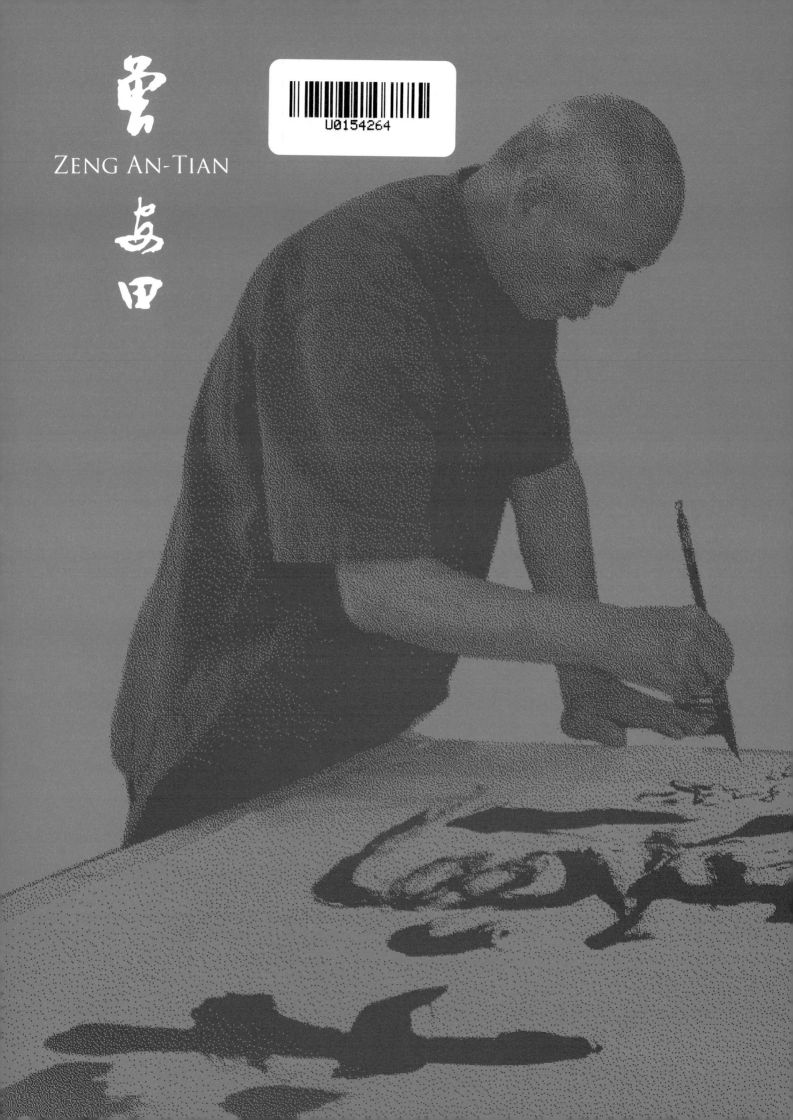

雲岸田

ZENG AN-TIAN

U0154264

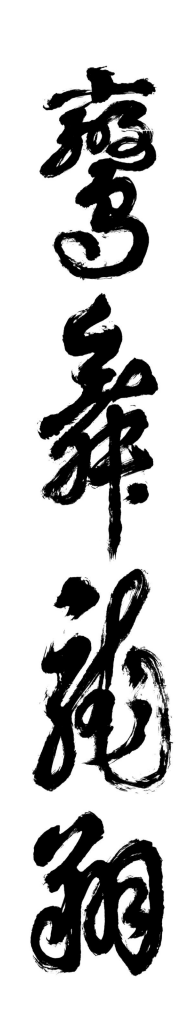

鸞舞龍翔

109/10/29~11/22 展於國立國父紀念館　博愛藝廊

2020
曾安田八十書法個展作品集

Zeng An-Tian
Aged 80 Calligraphy solo Exhibition

承先賢道骨‧啟書藝新風——

曾安田八十書法個展

臺灣書法藝術之發展自有其完整脈絡，數百年來已開展出豐富樣貌，彼此既相互競豔，也有所融合，形成具有在地主體性且獨立於國際的創作空間。其中，澹廬書會可說是推動臺灣本土書法發展最重要的推手。澹廬書會自一九二九年，由書道宗師曹秋圃先生所創，以臺灣民間第一個書法社團之姿成立以來，歷經近百年而不衰，開枝散葉，孕育無數英才，對臺灣書壇的貢獻奇偉。曹秋圃先生一生致力於書法創作與書道傳授，不僅自身翰墨之妙以及書教之功受人尊崇，亦以其澹泊名利、謙沖高尚的品節為人欽慕，而其所倡導的「書道禪」心法，更是書壇瑰寶。

曾安田老師是曹先生的第一代弟子，從十七歲入師門後，歷經近四十年的全心追隨，自然完整承襲了曹先生的書藝和書道精髓。尤其「書道禪」的心法，早已盡數融入其創作骨髓之中了。他曾解釋書道禪的真諦，最終將書法推向了「體悟宇宙、昇華生命之道」。我以為此境界早已超越書法本身的「象」，直指宇宙生命的奧義，何其高妙，卻又絕不是故作高深莫測的狂言讕語。我觀看曾老師的書法作品，起初只是欣賞筆法結體的老辣精純，再看時，則他那清慎篤厚的品格、以書入道的妙契便呼之欲出了。在其樣貌豐富的作品中，時而以飛白草書揮舞格言短句，時而以率性行書走筆詩文詞賦，時而以樸拙篆隸刻寫佛家禪語，時而以端整楷書抄錄賢哲佳話，竟是生命百態，各有感悟，無一不彰顯出他的人生智慧。

我本人自幼習字，對書法的情感，比起其他藝術表現形式要來得濃厚許多。書法於我而言，除了是可供自己品味人生的門扉，更是足以照亮前路的一道微光。我出身於屏東高樹農家，家中原本清貧，但因父母苦心栽培，鼓勵我繼續讀書習字，讓我得以自由徜徉於書藝之海。此後我長年投身公務，下班後、休假時，便將全身心都交給了藝術創作。正因這般相似的人生經歷，不免讓我那對

曾老師惺惺惜惜惺惺的情懷油然而生。曾老師亦是自幼家貧務農，但他憑藉著勤奮好學，考上基層公務員，更一路謹慎勤勉，直到升遷為新莊市公所主任秘書。他擔任公務人員二十多年來，風骨錚錚，以其清廉為官的信念與作為飽受讚譽。而閒暇時間始終「筆耕不輟」，戮力創作為臺灣留下寶貴藝術資產之外，在書法的傳道授業上更是不遺餘力，且長年於新莊推動文化發展，從新莊書畫會到新莊文化藝術中心的建立，為在地藝文事業注入了無窮的活力。退休後，他也始終沒有放下毛筆，直到二○○八年，因為脊椎病變之苦而進行手術，幾至再也無法執筆的地步。但我細品其近年創作，豈有半分因病弱化的狂熱至此，執著至此，又境界至此，又讓我豈敢妄自比之，忝言那句惺惺相惜呢？老師對於書藝的狂熱至此，執著至此，又境界至此，又讓我豈敢妄自比之，忝言那句惺惺相惜呢？

大約只能說，這樣的道路，正是我所追求的吧！

我因為有各方的照顧與提攜，得以有此機緣，擔任本屆國立國父紀念館館長，我非常珍惜這個機會，希望能夠兢兢業業於崗位之上，帶領國父紀念館開創更美好的未來。本館向來是臺灣重要的藝術殿堂之一，更是匯聚優秀藝術家來此展覽、交流，是一方親民的藝術樂土，臻而讓民眾能夠沉浸在這個美好空間之中，提升藝文素養，更是藉此保留藝術資產、傳承文化。

本次有幸邀請已高齡八十的曾安田老師假本館博愛藝廊展出個人一○○餘件精彩的書藝作品，讓特地前來參觀、或只是偶然途經的民眾，都能一覽其遊走各體之間的筆上風采，品味其書藝的妙諦，更能藉其所書寫的古今賢哲禪語嘉言及自作詩文，來一場洗滌身心的文化旅行。我曾以「承先啓後，繼往開來」為發語，期望能在任內與館中同仁攜手，共創國館新未來，而本次邀展的曾安田老師，其承澹廬前賢風骨之先、啓書藝新風新血之後，可不正是這句理念最好的註腳嗎？故以此作序，期望能夠以國父紀念館為媒介，讓書法藝術源源不絕地，在臺灣傳播下去。

國立國父紀念館 館長 梁永斐

成己成物 德藝雙馨的文化推手──
曾安田八秩書法展弁言

有幸認識一真安田兄，是在一九八五年，我們與杜忠誥、李郁周等四人，同時獲邀加入當時臺灣最具代表性的書法雅集「換鵝書會」，時光荏苒，至今已三十五年之久。初期我只知道他是出自臺灣最負盛名的書學兼漢學大師曹秋圃先生的門下。當時他的書法，顯然已得道甚深，除了頗具乃師規模，楷書深具顏體之胎息，亦兼有沈傳師、柳公權之清雅；行草則用筆圓勁，氣勢奔騰，翕鬱奮張，光耀奪目之外，且能將顏書之厚實，融入二王之靈動，使剛健中，時有婀娜與秀逸之致，以此自成其特有面目。益以諸體兼擅，各具機杼：除了前面提及的楷、行、草之外，他的篆書兼採古籀，而時或植入新意：隸書古茂渾樸，以得之張遷碑為多，皆有可觀。讓我深為折服！

但是我認為他更為可貴者，在於他自少至老，不論求學涖事、砥礪人品，皆能謹遵師教，因而念茲在茲，正如「大孝終身慕父母」者然，而對師尊所諄諄教誨的：「善養其氣、善悟其神。」以及「練字如同參禪、書室無異道場」之說，在拳拳服膺之餘，更思所以光大之。而平生所為，事無大小，亦率以成己而又成物為旨歸，尤其令人欽仰！加上他為人正直、誠懇，卻又樂觀進取、言談幽默，使人樂於親近。及至論交既久，又深識其自少及長，數十年遍嚐茶櫱之苦，雖一直困處於動心忍性的境遇，皆能心無怨尤地去面對、去克服，更不禁為之動容。並認為這些情節，除了可以作為勵志的典範，更可作為藉口於出身貧賤、命運乖舛，遂致自暴自棄者之當頭棒喝。因而在介紹其八秩大展之前，願將其如何掙脫生命之枷鎖，以迎向今日的豐盈成就，略述如下，以見其來之有自，而更值得吾人之景慕與珍惜！

曾安田字一真，一九四〇年生長於台北縣二重埔的一個貧苦農家，兄弟數人在貧病交迫之下，經常三餐不繼。國小畢業後，先後任學徒、送報生，乃至打鐵、板模、翻沙、挑磚、負重攀爬等種種苦力，以補貼家用，換取溫飽；雖曾入夜補校就讀，仍因生活極不安定，只能時斷時續，終致未能卒業。十七歲時，他正在開南商工商科半工半讀時，父執見其喜愛讀書，加以書法秀出，特為引介至澹廬書塾習書，兼習漢學，然而時僅半載，即因學費無著而不得不中輟。嗣蒙曹容大師訪得其情，深惜其聰穎好學，足堪造就，特許以免除束脩，要他切莫中輟。安田聞之，一時熱淚盈眶，從此焚膏繼晷，倍加奮勵，竟於兩年後的首屆中日交流展中，勇奪臨書部第三名。曹師欣慰之餘，勸其應適可而止，不宜用力過猛，而有傷體氣！然其勇毅可見一斑。

其後他因意識到長期靠粗活維生，無法翻轉命運，乃先後應聘三重市公所臨時僱員、工友、文書繕寫等工作，極盡刻苦，一切逆來順受。並充分利用公餘，以其在澹廬修得之國學基礎，自行購書進修，日夜苦讀，而優美之字跡，亦引為重要利器。先後通過普通檢定、高等檢定，最後終於在一九七一年，通過行政特考，如願以償地進入三重市公所任職；一九七四年轉入新莊市公所，持續應用其幹練的才能，和守正不阿的風範，艱苦卓絕地開創出許多傲人的具體績效：從文化建設、辦理藝文活動，乃至十八座活動中心及綜合運動場的規劃，都在他手下有條不紊地展開，普獲歷任首長們的激賞，一路從課員、課長、行政秘書，至蔡家福市長上任為實現留名新莊史的心願，賡續藉重一真兄的才識，晉升為主任秘書。一真兄乃傾力慎謹輔佐，讓蔡市長能安心順利推展市政而建樹豐懋，連續七年施政績效榮獲行政院評定為特優，而一真兄亦膺選模範公務人員，榮獲省長宋楚瑜之表揚。

一九九五年十一月，眾所期待的新莊文化藝術中心落成啓用。這是全省309個鄉鎮市的首座文化殿堂，意義重大，總統李登輝、副總統連戰、省長宋楚瑜均蒞臨剪綵，蔚為一時之盛況。此一美輪美奐的建築，從此一直是北部地區藝文人士最鍾愛的展演場所之一，而一真兄正是最重要的推手。除此之外，精力過人的他，公餘還膺選澹廬書會理事長、中國書法學會副理事長和常務監事主席，其間尤凝聚眾意修訂兩會更完備之組織章程，使會務推展倍加順暢；另協助釋廣元法師成立顏真卿書法學會並任副理事長等，對書法之推動，貢獻殊多。

一真兄原本有心想為新莊締造四個光耀的文化史蹟，乃興建文化藝術中心、重修新莊史、創建新莊文化碑林、籌措三千萬文化基金、惟除前兩項實現外，後兩項因各方意見分歧眼見室礙難行，使一真兄感到遺憾而萌生退志。

至一九九七年，他為了承續曹師的遺願，毅然提前退休，離開了他曾以全副生命和熱情投入其中的新莊市公所。嗣先後創立新莊書畫會與雲龍書道會，以及附設的雲龍書道學苑，專以書法之推廣與教學、研究為職志，又經明志科技大學聘為駐校藝術家，意欲在書法專業上有更積極的作為，不意在此當口，或因過勞而導至腰椎及頸椎間的罕見病變，致十數年來，身體狀況急轉直下，許多計劃因而擱淺；儘管他心胸豁達，依然強自振作，時以作詩和揮毫與同道們相切磋，期以忘懷病痛並防止加速老化，但活動力畢竟已削蝕泰半，令人扼腕！

今年適逢其八秩壽辰，為不使門生故舊及藝文同好向隅，仍勉力濡墨揮毫，搏命製作，並訂於十月二十九日至十一月二十二日於國立國父紀念館博愛藝廊舉辦大展，其精誠所至，識者無不稱頌，並滿懷期待。筆者以有幸得先睹之快，因而不揣固陋，在此姑以扣槃捫燭之愚，綜括研揣所得，謹陳其書學理念及努力的標的中最具特色所在；所言如有未中肯綮與強作解人處，尚乞博雅諸君之起我：

一、博厚生命內涵：

老拙嘗讀一真兄之論書曰：「書欲其嘉者，當先靜心運智、割情斷欲：披覽群集，深究多聞：涉水跋山，仰高俯下：體萬物之動息，察風雲之變幻。」藉知書法雖無涉於「經國之大業」，卻足以為「不朽之盛事」。試看王羲之的〈蘭亭敘〉，不但感動了難以計數的時人，而且還穿越多少時空，讓無數的世人，包括許多歷代的帝王將相，都為之俯首，其能量之驚人與意義之恢宏，孰堪比擬？再如顏真卿的〈祭姪稿〉，形極樸拙，乃不經意為之者，而宋‧陳深贊其：「縱筆浩放，一瀉千里，時出遒勁，雜以流麗，或若篆籀，或若鑴刻，其妙解處殆出天造。」如果沒有歷經長期竭智盡慮的苦心修為，積累深厚的文化底蘊，再加上善養其氣、善悟其神的精誠和智慧，曷克臻此？觀乎此，可知澹廬嚴師之薰沐，加上一真兄早年之困頓，繼以稍後之動心忍性、困知敏行，在在都博厚了他的生命內涵，也在在對他往後書藝和事業的表現，產生舉足輕重的誘發和影響，而與以上的書學理念正可相互印證！

二、務以品高為標的：

昔曹容大師嘗謂：「夫書道之為道，學之不難、卒業為難：卒業得有生氣，而品高者為尤難。」一真兄久承沾溉，亦力主：「書格要取法乎上，力求廟堂之氣，多在端正、厚實、古樸、老拙上下功夫。切勿浮華不實、浪書作巧、鼓努為態，而流於下品。」所言極有見地！然觀近世許多習書者，動輒自命為書家，甚者自我澎脹為大師而不羞赧，往往未能入得一帖，即任情揮灑，每假狂怪怒張之筆，以驚世駭俗，眩人眼目：口中傍彿有神，實者腕底有鬼者，比比皆是。孫過庭謂：「右軍之書，末年多妙。當緣思慮通審，志氣和平，不激不厲，而風規自遠」。這才是我們所要追求的標的。何況取法乎上，往往僅得乎中：如果取法乎中，甚者取法乎下，那就是自棄於高明之境了！所以一真兄之於書法創作，雖然也主張融鑄眾長，時有新意，但尤著重於博觀約取，其不愜於心者，寧可割捨，而不以立異鳴高。所以諸體皆法度謹嚴，醇厚典雅，此其所以品高，亦所以可貴！

三、養氣與善悟

所謂養氣，就是袪除雜念，靜坐調息，先使意志集中，氣沈丹田，遍及全身，而致血氣平順，神清氣朗，然後作書。曹大師教導門人，每假詩以傳此心法，有謂：「讀書養氣致覃思，運用循環築始基。得大自然歸筆底，蛇騰鵑落有餘師。」並謂：「金丹換骨無它法，端自收心養氣來。」此所謂「書道禪」！所以曹大師講授書法，並不專注於筆勢、結字等枝節，而在乎取神，而取神之要領則在於明辨與善悟。但此係專為天分高而修上乘者言：若天分不高者，對此見解一差，則易墜邪道，而入於所謂野狐禪，不可不慎。今觀一真之書，骨力洞達，氣機流轉，時有妙諦，每令人玩索不盡者以此，此亦其過人者。

總之，一真兄早年就能在極端困苦的環境中，力掙解除命運之枷鎖，造就了吃苦耐勞與堅忍不拔的性格，不但為自己開拓了一條通往成功的道路，更能成己、成物，搏得許多的美譽。而其對書法的自我造就，對恩師的感戴之誠，以及對此一志業推動之用心與著力，確實成功厥偉，令人感佩。此次計展出百餘件精品，諸體兼備，形式多方，內容多優雅之詩篇，或寓意深遠之警句，或清麗雋永之小品，皆古今哲人、才士生命智慧之結晶，而足資再三玩索者。在此，本人除了預祝他展出成功，更願藉此為他集氣，祝福他能在日新月異的醫療技術下，早日恢復康泰，安享愉悅的晚年！

二〇二〇　明道大學講座教授　陳維德

曾安田先生八十書法個展作品集序

雲龍一真曾安田先生，係被日人大本教主王仁三郎尊稱為「書聖師」，在台灣近百年來被書法界同譽為書壇祭酒之曹容秋圃大師的嫡傳弟子。民國四十六年即習藝於澹廬門下，書歷已超過一甲子，經切磋琢磨千錘百鍊，其書法造詣已別開生面另創新猷，為眾所欽馳之名書法家。其畢生精力除了工作外，餘皆投注於書藝境界之追求及研習，積學既久，已自出風規。

先生於擔任新莊市公所公職期間，曾連續策辦十屆書畫展推廣文化活動，使風氣大增，並協助市公所順利爭取與建一座美侖美奐名聞遐邇之「新莊文化藝術中心」供政府單位及民眾使用，獻力良多。隨又成立新莊書畫會以推展文化活動並被推任首屆會長，常与各友會互動，致力於文化之宏揚。

歷任澹廬書會理事長、中國書法學會副理事長、換鵝書會值年會長、中華國際藝文推廣交流協會名譽理事長、中華國際洪門總會及國際洪門慈善總會等之藝文顧問，各式筆墨交流並獲邀參與國內外書法名家展覽數十次，作品亦被受邀刻碑於國內外名勝景區及廟宇，為我國當前望重藝林之書法名家。

先生重視文化薪傳，創立雲龍書道會並主持講授書道要義，首重渾厚平實，且每當臨習時務必專注：「用心寫字，要眼到、心悟、手追、切忌急功燥進」，「字字須兼顧形、神、氣、韻，書格要取法乎上，力求廟堂之氣，多在端正、厚實、古樸、老拙上下功夫，切勿浮華不實、浪書作巧、鼓努為態，而流於下品。」（雲龍學書心要）

因此雲龍門下講求書藝，乃兼攝心性修鍊與格局之恢弘，先生有〈論書〉曰：「靜心運智，割情斷欲，批覽群籍，深究多聞」，跟隨著筆墨的收斂或揮灑，「涉水跋山、仰高俯下，體萬物之動息，視風雲之變幻」，進而表現出作品「或溫潤樸茂、或雄強妍雅、或墜石驚濤」的千姿百態，體悟至深，引人入勝。

先生於書道薪傳每耿耿於懷，承蒙校友會施俊銘等學長支持倡議，學校有幸禮聘曾安田先生為駐校藝術家，得雲龍書道會於明志藝廊經年舉行師生聯展，或就近指點校內學生們的書法習作，殊為本校榮幸。

先生多年來罹疾，身體違和，卻仍心繫書藝，創作不輟，憑堅恒意志沉潛於筆墨之中，以精神展現高風與骨氣，驚舞龍翔，變幻出神，技進於道，而令藝林驚艷崇敬。

今年欣逢先生八十大壽，將於「國立國父紀念館博愛藝廊」舉辦個展，出品百餘件並刊印專集誠為藝林盛事。蒙邀寫序，特感殊榮愧又不敢辭，謹就所知，先申謝意，並縷述感懷。

二〇二〇 庚子陽月 明志科技大學校長 劉祖華 謹識

一筆永恒、追求平凡中的偉大

一九四〇民國二十九年我出生在前台北縣三重市二重埔頂崁的一處村莊，家父曾江富、家母曾阿未，躬耕兩甲多農地為生，育有七子，我排行第二，幼時體弱多病，家境很窮。房子是茅草所蓋，常見屋頂草上長草，居家沒電只有靠微弱的煤油燈照明。從小我就很喜歡讀書寫字，一次晚上看書入神，蚊帳著了火，險將茅屋付之一炬，家父知我愛看書並非故意，所以也沒嚴加苛責。

七、八歲時堂哥參加歌仔戲演出，常將我帶到戲棚上看表演聽戲曲，久而久之記住了不少七字仔歌詞。堂哥篤信一貫道也帶我去道場聽講，師父講道大多為太上感應篇、四書、朱子治家格言、三字經、昔時賢文。也有心經、金剛經、普門品、六祖壇經及一些密語等。剛開始真不知所云，後來我就賴著堂哥向師父要課本讓我能對照聽講，師父同意了。也不知是我懂事或具有慧根，還聽懂了不少，幾年後道場突然不見了，因問不出所以然而作罷。

有一天我放牛吃草，並帶一本柳公權皇英曲的字帖在水閘門上翻看，恰有一位老者經過，他停下腳步看著我手上的字帖後說，小朋友你愛寫字嗎？我說是，他又說柳公權是一位大書法家，他有一本字帖叫玄秘塔希我以後有機會要多下工夫學習，對我一定有好處。還問我學過永字八法沒？我答說還沒有人教不清楚，他又說那是學書法的人一定要知道的八種筆法，接著又說但光是永字八法是不夠的，他有筆法十字訣正想教人，今天就教你結個緣吧，這十字是「永成家鳳飛，獨步登雲漢」並一再叮嚀我要牢記常練，對以後學習書法大有妙用，老者說完頭也不回就轉身走了，我雖感到老者的言行很奇怪，但我一直奉行謹記在心，後來經我參悟才明白後面九個字是在補永字八法的不足。一直到今也沒再遇上老者，也沒聽人談論過這十字筆訣，但我確實感到很受用，故後來在從事書法教學時也常提出供同學參考。

我就讀於三重市二重國小第八屆，六年間從沒穿過鞋子上學，天冷下了霜走路要踮起腳趾，經常凍到快沒知覺，下大雨時也常穿簑衣上學而被同學取笑。民國四十二年五月三日，心想七月就要畢業了，那料到在這天傍晚竟發現四弟及五弟雙雙溺斃在水井裏，突遭劇變不但破碎了雙親的心，也破碎了我升學的夢，從此必須出外打工貼補家用。

為貼補家用我不避勞苦，先到印刷廠當學徒，其後當送報生、木工、打鐵工、水泥工、挑磚工、板模工、安磁磚、翻砂工都是很費體力的工作，我自許為「五行尊者」。其間也考入開南商工初商夜間部半工半讀，又到味新公司當倉庫管理，公司倒了我就改賣冬瓜茶。有一年農曆五月一日新莊大拜拜，我花八元買一大塊冰，裝一百多瓶冬瓜茶，從二重埔租家推著車到新莊各宮廟各大街小巷沿途叫賣，近晚返家經過盤點只賣十一瓶，一瓶僅賺四角，一天下來反賠了三塊六，我整晚坐著發呆！心中一片茫然。我冷靜想了一夜，別人走得很順我為何過得這麼坎坷，後來我理出了頭緒，一是對工作性質不滿意，二是求學心太強，工作樂趣不協調所致。我毅然調整心態及作法，一則央人介紹到台灣省公共衛生實驗院當技工，一則專心致力報考公務人員，我買了很多參考書，每天早上四點起即到馬路邊水銀燈下苦讀，經過一段時間的努力，接續取得普通行政檢定與高等行政檢定及格，在民國六十年六月終於考取普通行政特考，而被分發到三重市公所財政課，不久調秘書室服務，六十三年三月初轉入新莊鎮公所財政課服務，因配有宿舍生活才逐漸安定下來。

為安定生活誠耗費了我不少心力，而對於詩文書法的熱愛仍痴執在艱苦的歲月中買了很多書法字帖及古文詩詞，自我摸索前行，對求師學藝之心並未稍減。民國四十六年十月一日經一位長者之推介前往設於三重市福德南路底之澹廬漢文書法專修塾，拜見曹容秋圃老先生喜獲允列門牆，當時我才十七歲而老師年已六十三，精神依然矍鑠行動便捷。得入名書法家又是碩儒之門下習藝，內心雀躍實難以名狀。所以老師在講授時我很專注並苦學，讓老師感覺出我和其他同學很不同，我多學又好問，常問些很奇特的問題，老師都能知無不言言無不盡，且又能不厭其煩地諄諄教誨，充分滿足了我求知的慾望。

追隨曹師近三十七年，受到啓迪指授，確實獲益不少，尤其是書道禪心法，讓我在往後數十多年的人生歲月，無論在為人處事或心智及書法方面，導引入正妙悟殊多。我體悟到人沒經過學習不會成長，鐵沒經過淬煉不會成鋼；生活沒經過苦澀不知甘甜，生命若經過歷練必更堅強！

如今歲次再逢庚子，我也已度過了八十年的時光。回首記憶起往昔在生命中曾有奇遇、曾有傍徨，也曾有暗淡、曾有光芒，時有沮喪，也時有堅強，一切都灌輸成為我前進的力量。在工作上我傾全力協助首長將新莊打造成可共享福的地方。在書法上，我雖身罹奇疾久治未羔，仍以一筆永恆，追求平凡中的偉大立為志向，期在傳統廣闊的文化國度裏，闢有一片無爭可供清修的道場。當然更希望我餘生的心靈能如江上清風、山間明月，隨機徜徉。

此次鸞舞龍翔二〇二〇曾安田八十書法個展，蒙國立國父紀念館安排在一〇九年十月二十九日至十一月二十二日假博愛藝廊展出，並承梁永斐館長、名書法家陳維德博士、明志科技大學劉祖華校長三位惠賜鴻文引言作序光大編章，過譽之詞令我既感且愧，藉此表達謝意。另有諸多仁善大德，於我罹疾長久住院期間或悉心照護、或於作品專集出刊前慷慨解囊惠助挹注，德不言宣均深銘五內。本展擇於十一月一日上午十時開幕，至盼我知交好友、書壇賢雅，能撥冗光臨指導，惠我南鍼以資進益。

感賦詩二首

其一 三十七年侍碩儒　曹公恩遇實多殊　神融筆暢禪詩妙　心寫澹廬立雪圖

其二 六十三年藝海遊　幾多禿筆度春秋　平生不墜青雲志　今見九霄龍出頭

二〇二〇 一真 曾安田 於書法展前夕 謹誌

目錄

圖版

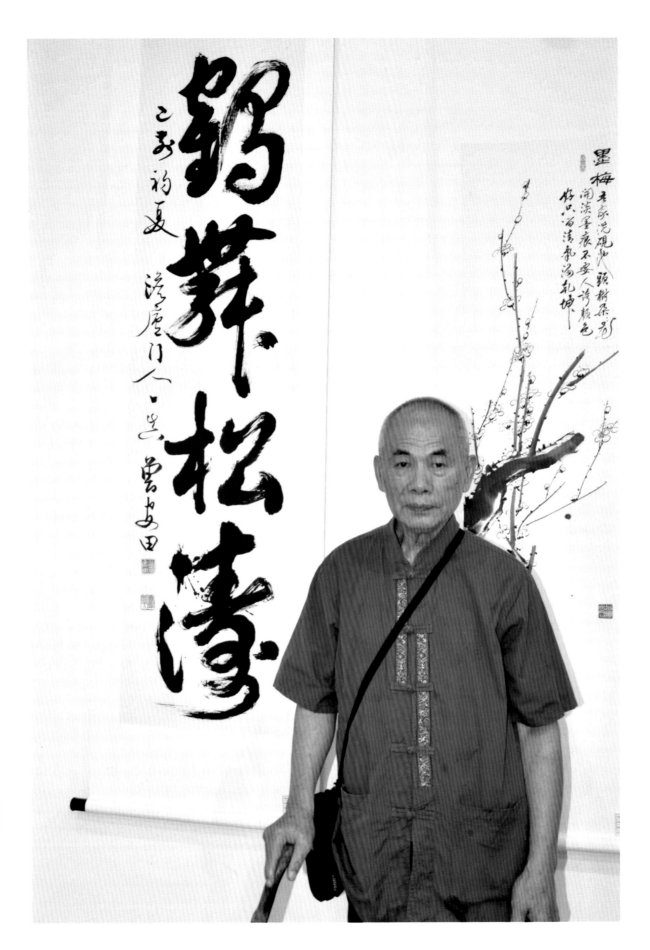

一真留影

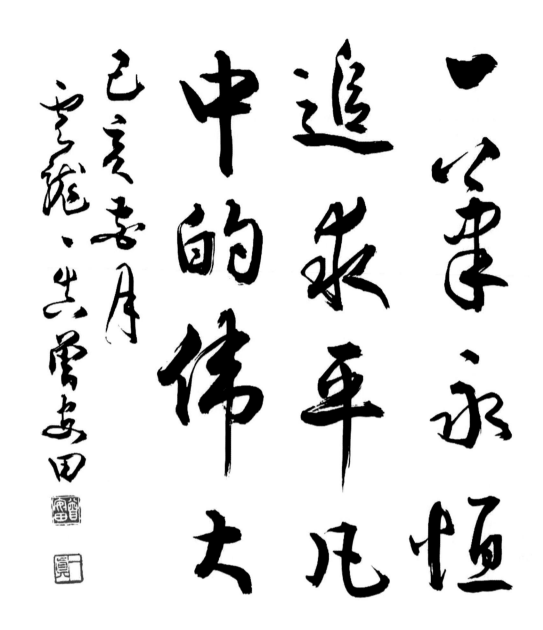

一筆永恆 一真自作句
行草 82×68 cm
一筆永恆追求平凡中的偉大
2019 己亥花月

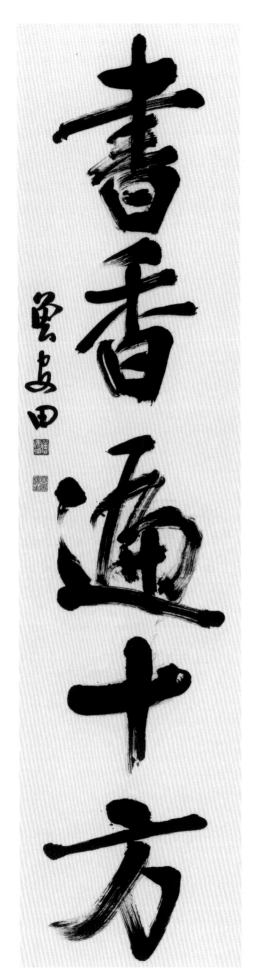
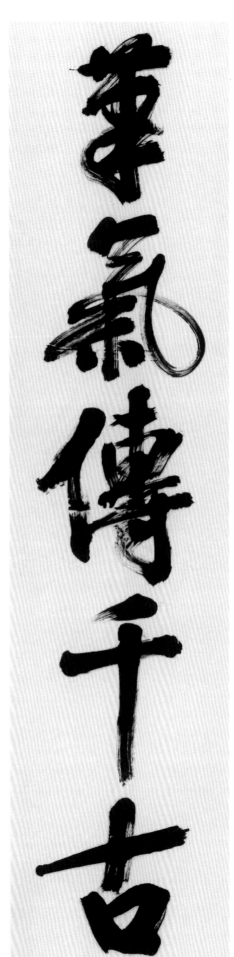

五言對聯 一真作

行書　44×179 cm

筆氣傳千古‧書香遍十方

2004 甲申夏

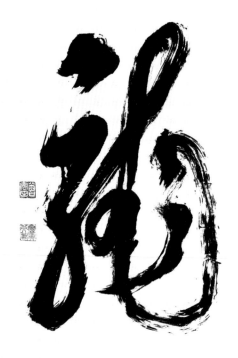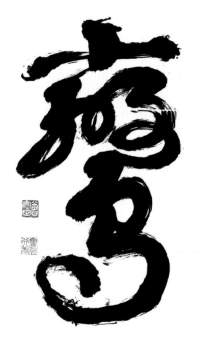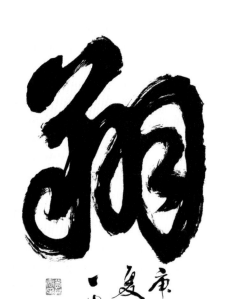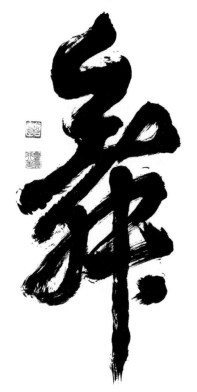

鸞舞龍翔
草書 70×112 cm

鸞·舞·龍·翔

2020 庚子夏吉

大道之行也，天下為公，選賢與能，講信修睦，故人不獨親其親，不獨子

禮運大同篇
草書 52×225 cm

之一：
大道之行也，天下為公，選賢與能，講信修睦。
故人不獨親其親，不獨子
之二：
其子，使老有所終，壯有所用，幼有所長，
鰥、寡、孤、獨、廢疾者皆有所養，
之三：
男有分，女有歸。貨惡其棄於地也，不必藏於己；
力惡其不出於身也，不
之四：
必為己。是故謀閉而不興，盜竊亂賊而不作，
故外戶而不閉，是謂大同。

2018 戊戌陽月

使老有所終，壯有所用，幼有所長，矜寡孤獨廢疾者皆有所養，男有分，女有歸。貨惡其棄於地也，不必藏於己；力惡其不出於身也，不必為己。是故謀閉而不興，盜竊亂賊而不作，故外戶而不閉，是謂大同。

錄禮運大同篇　戊戌陽月　雲龍　曾安田

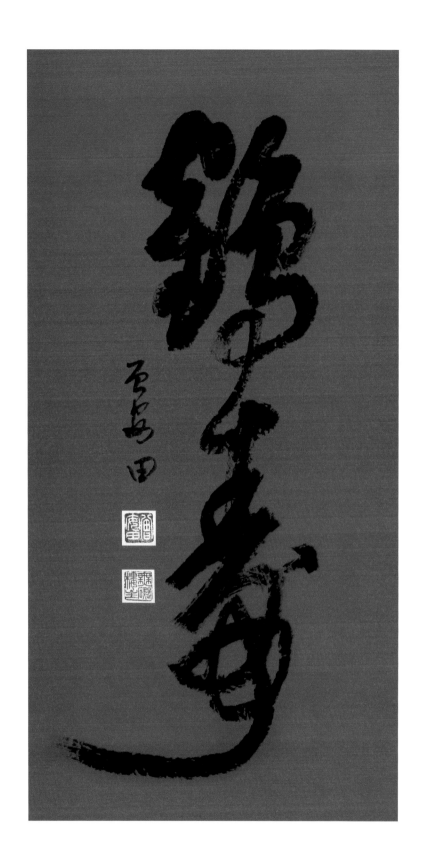

鶴壽
34×68 cm
鶴壽
1996 丙子秋

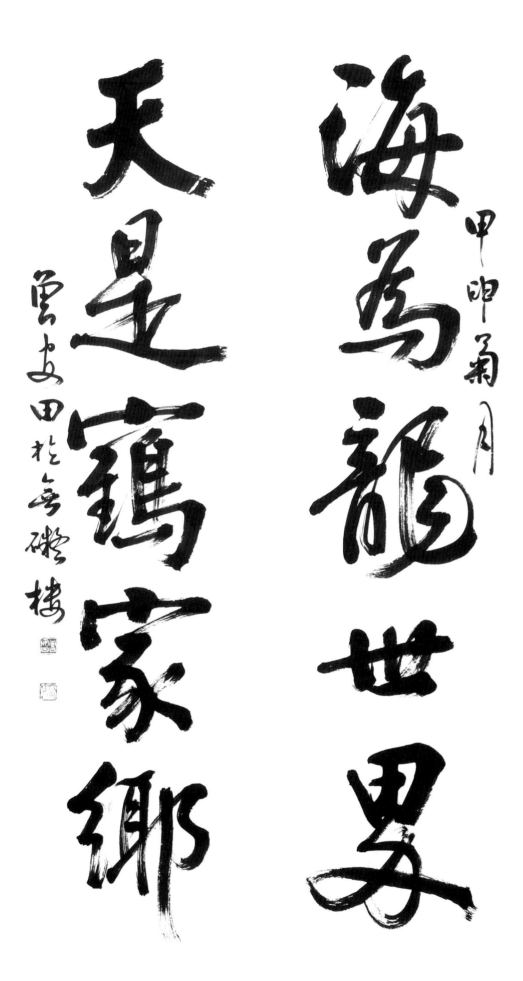

海為龍世界 甲申菊月

天是鶴家鄉 雲安田桂之氣碟樓

五言對聯 鄧石如篆書句
行書 35×135 cm
海為龍世界，天是鶴家鄉
2004 甲申菊月

每當執筆學忘機養性修身道
與歸往古名流多健壽臨池先
我悟精微 錄曹師書論句丁酉夏 一英

曹師書論句
行書 35×135 cm
每當執筆學忘機，養性修身道與歸。
往古名流多健壽，臨池先我悟精微。
2017 丁酉夏

劉太希元旦登山戲作
草書 35×135 cm
頭童眉白氣猶豪，絕頂日臨未覺勞。
極目萬重鯤海闊，惜無雄句壓驚濤。
2017 丁酉夏

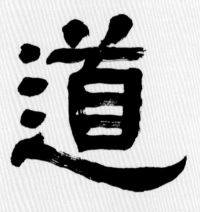

吾心即道場 慧光和尚開示語

隸書 33×133 cm

吾心即道場

2019 己亥春

天不在天在天上佛

不在佛不在佛山

甲子之秋 曾安田

天不在天上佛不在佛山 一真飛歐洲機上作
行書 33×67 cm
天不在天上，佛不在佛山
1984 甲子秋

觀自在菩薩行深般若波羅蜜多時照見五蘊皆空度一切苦厄舍利子色不異空空不異色色即是空空即是色受想行識亦復如是舍利子是諸法空相不生不滅不垢不淨不增不減是故空中無色無受想行識無眼耳鼻舌身意無色聲香味觸法無眼界乃至無意識界無無明亦無無明盡乃至無老死亦無老死盡無苦集滅道無智亦無得以無所得故菩提薩埵依般若波羅蜜多故心無罣礙無罣礙故無有恐怖遠離顛倒夢想究竟涅槃三世諸佛依般若波羅蜜多故得阿耨多羅三藐三菩提故知般若波羅蜜多是大神咒是大明咒是無上咒是無等等咒能除一切苦真實不虛故說般若波羅蜜多咒即說咒曰揭諦揭諦波羅揭諦波羅僧揭諦菩提薩婆訶

般若波羅蜜多心經 沙門法奘奉詔譯

歲在己卯仲春之初於無俟樓之南牕 三寶弟子太愚居士稼禾曾安田焚沐敬書

心經
行書 44×134 cm
釋文略
1999 己卯仲春

30

石池中有黃龍見玄宗感焉乃命增修仙
宇真儀侍從雲鶴之類於戲自麻姑發迹
於茲嶺南真遺壇於龜源華姑表異於井
山今女道士黎瓊仙秊八十而邑容益少

己亥菊月　　曾安田臨

節臨麻姑仙壇記
楷書 42×108 cm
石池中有黃龍見，玄宗感焉，乃命增修仙宇，
真儀侍從雲鶴之類，於戲！自麻姑發迹於茲
嶺南真遺壇於龜源，華姑表異於井山，
今女道士黎瓊仙年八十而色容益少。
1959 己亥菊月

31

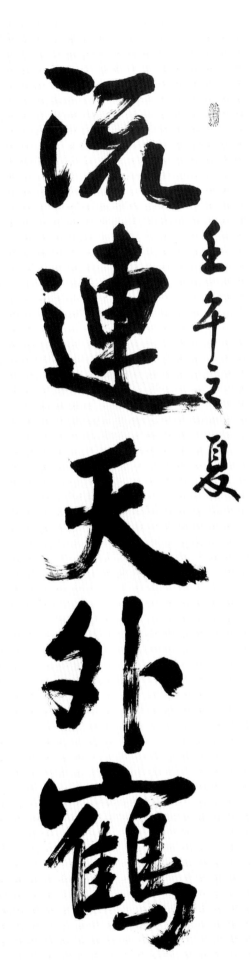

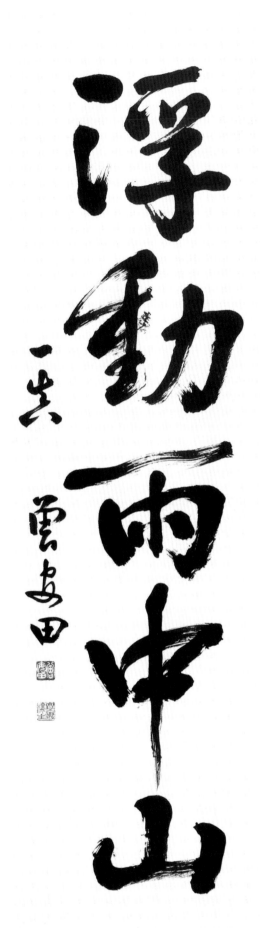

五言對聯
行書 46×163 cm
流連天外鶴，浮動雨中山
2002 壬午夏

雪虐風號愈凜然卷中氣節最高堅

過時自會飄零去恥向東君更乞憐

陸游詠梅詩

隸書 45×180 cm

雪虐風號愈凜然，花中氣節最高堅。
過時自會飄零去，恥向東君更乞憐。

2019 己亥夏

清時有味是無能，閒愛孤雲靜愛僧。
欲把一麾江海去，樂遊原上望昭陵。甲午冬一光

杜牧將赴吳興登樂遊原詩
行書 34×135 cm
清時有味是無能，閒愛孤雲靜愛僧。
欲把一麾江海去，樂遊原上望昭陵。
2014 甲午冬

二月黃鸝飛上林，春城紫禁曉陰陰，
長樂鐘聲花外盡，龍池柳色雨中深，
陽和不改窮途恨，霄漢常懸捧日心，
獻賦十年猶未遇，羞將白髮對華簪。

丁酉夏月 錄錢起贈裴舍人詩一首 當事田於無礙梅峪下

唐錢起贈闕下裴舍人

行書 67×135 cm

二月黃鸝飛上林，春城紫禁曉陰陰。
長樂鐘聲花外盡，龍池柳色雨中深。
陽和不改窮途恨，霄漢常懸捧日心。
獻賦十年猶未遇，羞將白髮對華簪。

2017 丁酉夏

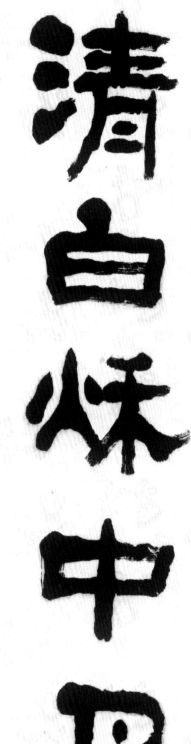

清白秋中月

逍遙嶺上雲

五言對聯 一真綴句

隸書 34×136 cm

清白秋中月
逍遙嶺上雲
1998 戊寅秋

淡墨秋山畫遠天，暮霞還照紫添煙。
故人好在重攜手，不到平山謾五年。

米芾詩
草書 35×136 cm
淡墨秋山盡遠天，暮霞還照紫添煙。
故人好在重攜手，不到平山謾五年。
2019 己亥春

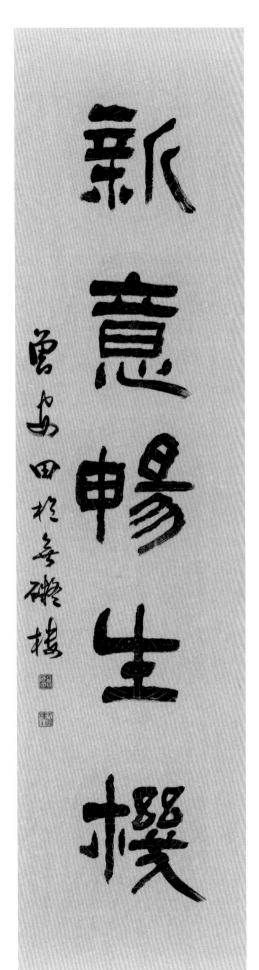
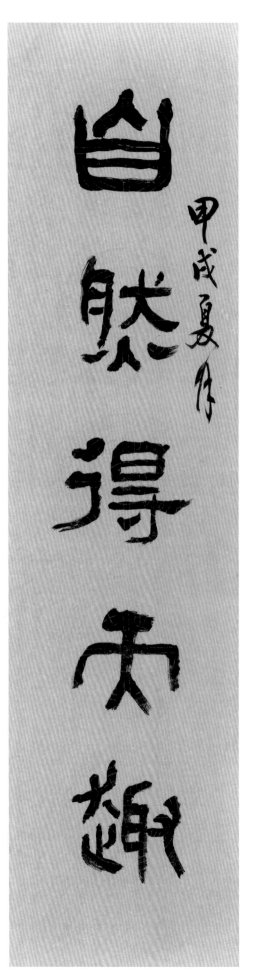

五言對聯
隸書 35×135 cm
自然得天趣
新意暢生機
1994 甲戌夏

38

雲京雪山々誰知此勝游龍沙
儔往平菊酒對今秋步石隄和
起題詩向水流三歸更有處松

滄塵門人ゝ寶雄書三

乙亥夏錄錢起九日空玉山詩

錢起九日登玉山詩
草書 67×197 cm
霞景青山上，誰知此勝游。
龍沙傳往事，菊酒對今秋。
步石隨雲起，題詩向水流。
忘歸更有處，松下片雲幽。
2019 己亥夏

平理若衡照辭如鏡

勤墨橫錦搖筆散珠

甲戌夏月

雷安田松石礫梅

八言對聯 文心彫龍句

隸書 23×134 cm

平理若衡照辭如鏡

勤墨橫錦搖筆散珠

1994 甲戌夏

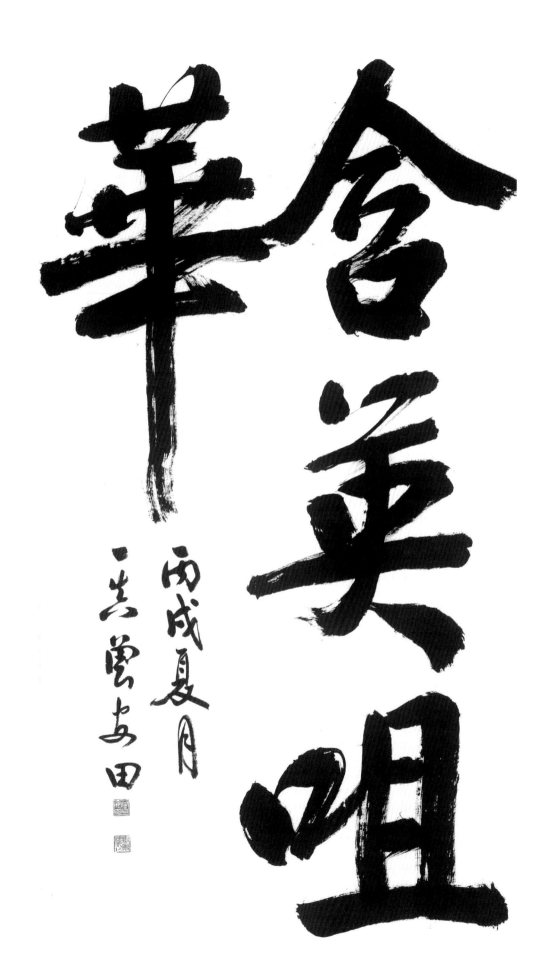

含英咀華　韓愈進學解句
行書　70×134 cm
含英咀華
2006　丙戌夏

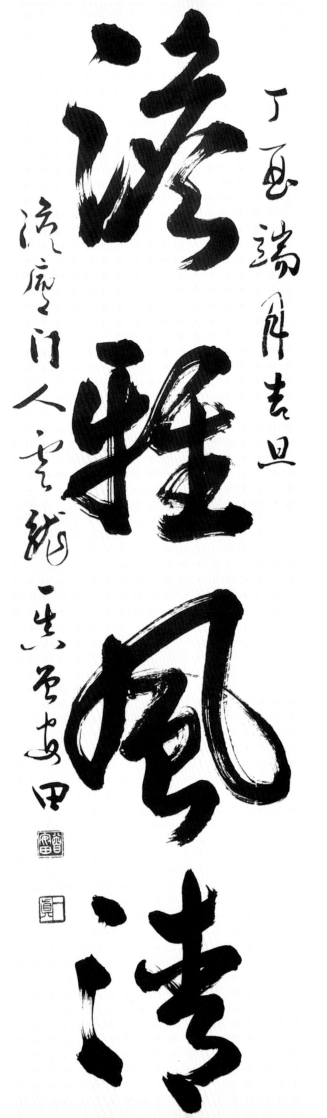

澹雅風清

丁酉端陽月吉旦
流廬門人雲飛書田

澹雅風清　曹師書法集四冊選句
草書　35×135 cm
澹雅風清
2017　丁酉端月

意匠如神變化生，筆端有力任縱橫。

須教自我胸中出，切忌隨人腳後行。

戴復古書論

戴復古書論
草書 35×135 cm
意匠如神變化生，筆端有力任縱橫。
須教自我胸中出，切忌隨人腳後行。
2019 己亥夏

既至坐須臾引見經父兄因遣人與麻姑相聞
亦莫知麻姑是何神也言王方平敬報久不行
民間今来在此想麻姑能暫来有頃信還但聞
其語不見所使人曰麻姑再拜不見忽己五百

餘季尊甲有序修敬無階思念久煩信承在彼
登山顛倒而先被記當按行蓬莱今便暫徃如
是便還還即親觀願不即去如此両時間麻姑
来来時不先聞人馬聲既至従官當半於方平

也麻姑至蔡經亦舉家見之是好女子季十八
九許頂中作髻餘髪垂之至要其衣有文章而
非錦綺光彩耀日不可名字皆世所無有也得
見方平方平為起立坐定各進行廚金盤玉杯

無限美膳多是諸華而香氣達於內外擗麟脯

行之麻姑自言接侍以來見東海三為桑田向

間蓬萊水乃淺於往者會時略半也豈將復還

為陸陵乎 節麻姑山仙壇記於適廬 曾安田

節顏真卿麻姑仙壇記

楷書 34×136 cm

四之一：
既至坐須臾引見經父兄因遣人與麻姑相聞亦莫知麻姑是何神
也？言王方平敬報久不行民間今來在此想麻姑能暫來有頃信還
但聞其語不見所使人曰麻姑再拜不見忽已五百

四之二：
餘年尊卑有序修敬無階思念久煩信承在彼登山顛倒而先被記當
按行蓬萊今便蹔往如是便還還即親觀願不即去如此兩時間麻姑
來來時不先聞人馬聲既至從官當半於方平

四之三：
也麻姑至蔡經亦舉家見之是好女子年十八九許頂中作髻餘髮垂
之至要其衣有文章而非錦綺光彩耀日不可名字皆世所無有也得
見方平方平為起立坐定各進行廚金盤玉杯

四之四：
無限美膳多是諸華而香氣達於內外擗麟脯行之麻姑自言接待以
來見東海三為桑田向間蓬萊水乃淺於往者會時略半也豈將復還
為陸陵乎

1989 己巳春

字表人間相，筆開國際花。
奔雷看灑墨，四壁走龍蛇。

戊戌夏 錄玉先師 感心書於兵器田

錄曹先師感作
草書 45×180 cm
字表人間相，筆開國際花。
奔雷看灑墨，四壁走龍蛇。
2018 戊戌夏

46

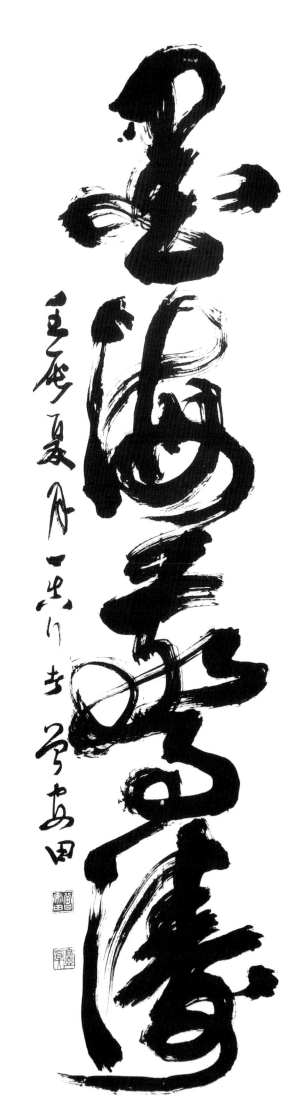

墨海驚濤　一真綴句

草書　45×180 cm

墨海驚濤

2012　壬辰夏

驚翅金僕姑，燕尾繡蝥弧。

獨立揚新令，千營共一呼。

錄盧綸塞下曲

草書 35×135 cm

鷙翅金僕姑，燕尾繡蝥弧。

獨立揚新令，千營共一呼。

2019 己亥春

米南宮論書句

草書 33×135 cm

草書若不入晉人格轍。徒成下品。張顛俗子。變亂古法。驚諸凡夫。自有識者。懷素少加平淡。稍到天成。而時代壓之。不能高古。高閑而下。但可懸之酒肆。辯光尤可憎惡也。

2003 癸未秋

渺渺煙波飛燼去追蒼野策狎還放懷
楚水吳山外得意唐詩晉帖間每惜好春
如我老豈能長日伴人間世間自是無兼得
勳業原非造物慳　辛巳夏月　黃光川者

宋‧陸遊出遊歸鞍上口占
行書 46×178 cm

渺渺煙波飛燼去，迢迢桑野策驢還。
放懷楚水吳山外，得意唐詩晉帖間。
每惜好春如我老，豈能長日伴人間。
世間自是無兼得，勳業原非造物慳。

2001 辛巳夏

飛來山上千尋塔,聞說雞鳴見日昇。
不畏浮雲遮望眼,自緣身在最高層。

王安石登飛來峰詩
草書 45×180 cm

2019 己亥春

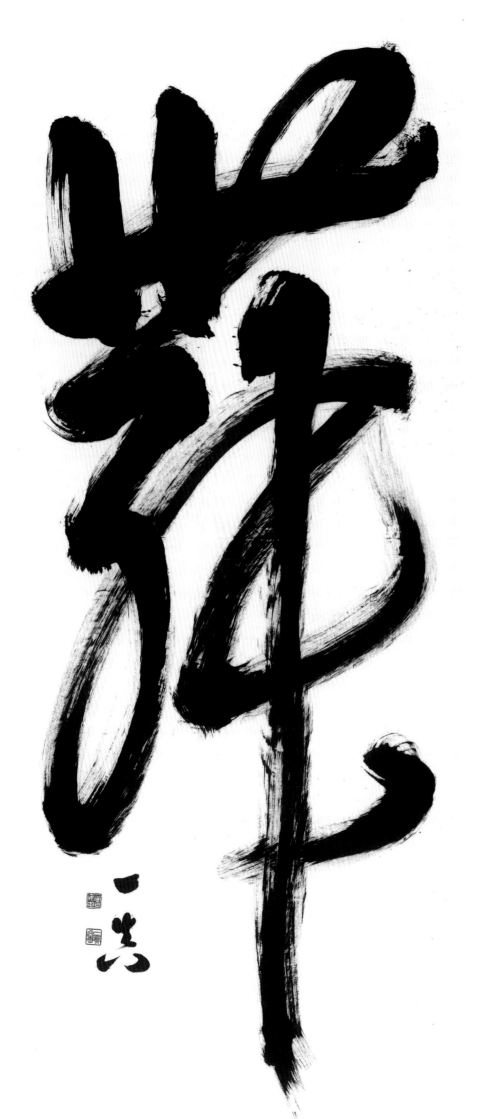

舞
草書 73×177 cm

舞
1999 己卯夏

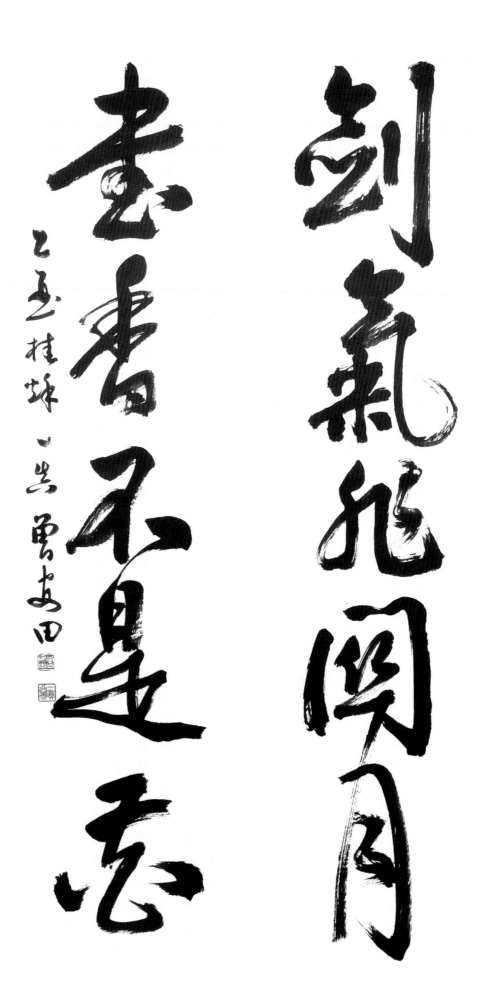

劍氣飛開月
書香不是花

乙酉桂林吳曹安田

五言對聯
行書　34×134 cm
劍氣非關月，
書香不是花
2005　乙酉桂秋

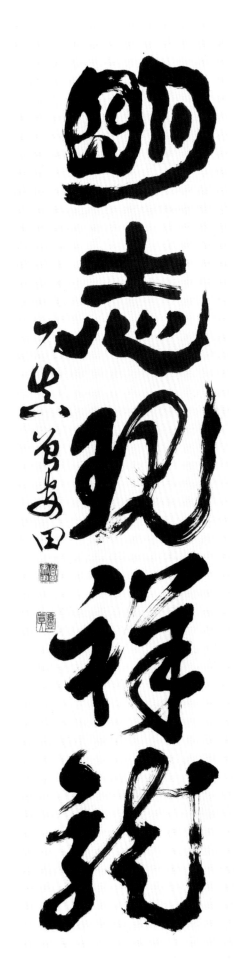

明志現祥龍

明志現祥龍 一真於 2019 明志科大書法個展題句

隸草 45×180 cm

明志現祥龍

2019 己亥夏

晶其隱入蓬萊島真風不動松
滿地無人掃
宋魏野尋隱者不遇詩
丁酉禍春書

宋魏野尋隱者不遇詩
草書 35×135 cm
尋真誤入蓬萊島，香風不動松花老。
采芝何處未歸來，白雲滿地無人掃。
2017 丁酉春

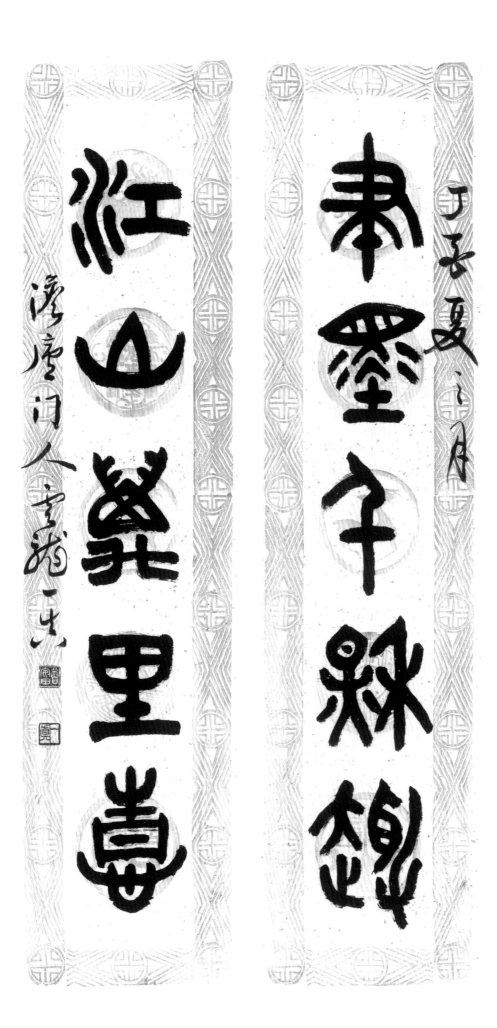

五言對聯
篆書　32×128 cm
筆墨千秋趣。
江山萬里情。
2017　丁酉夏

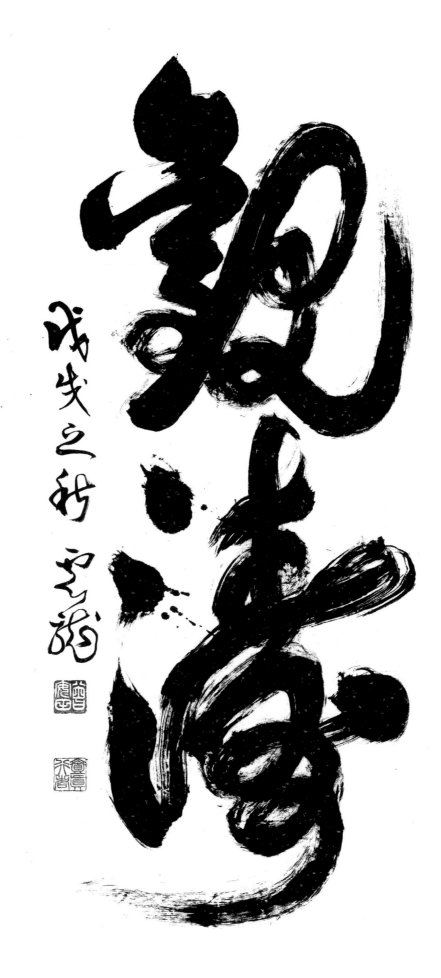

觀濤

戊戌之秋 思齊

觀濤
草書 70×135 cm
觀濤
2018 戊戌秋

浮世流連物我同隨波十畝蕢青蔥
君看潭上無根嶼一任東西南北風滄廬夫子水社海襪咏之其蕤雲安田

澹廬夫子水社海襪咏
行書 35×135 cm

浮世流連物我同，隨波十畝蕢青蔥。
君看潭上無根嶼，一任東西南北風。
2019 己亥春

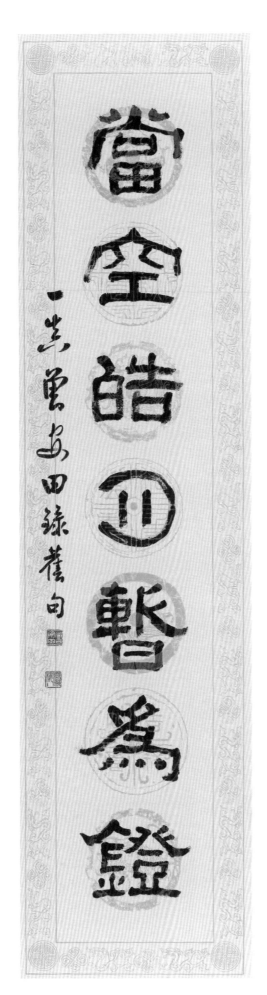

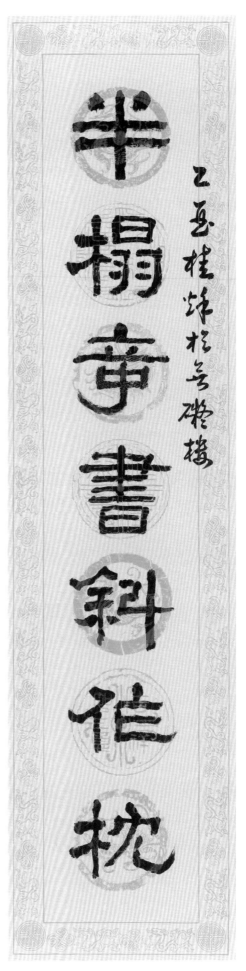

七言對聯　一真綴句

隸書　34×137 cm

半榻奇書斜作枕，
當空皓月暫為鐙。

2005　乙酉桂秋

知者不言言者不知塞其兑閉其門
挫其銳解其分和其光同其塵是
謂玄同故不可而得親不可而疏不
可得而利不可而得害不可得而貴不
可得而賤故為天下貴

辛亥子道德經第五十六章

戊戌中秋於盧門人曹安田

道德經第五十六章
行書 70×135 cm

知者不言，言者不知。塞其兌，閉其門。
挫其銳，解其分，和其光，同其塵，是謂玄同。
故不可得而親，不可得而疏；不可得而利，
不可得而害；不可得而貴，不可得而賤。故爲天下貴。

2018 戊戌中秋

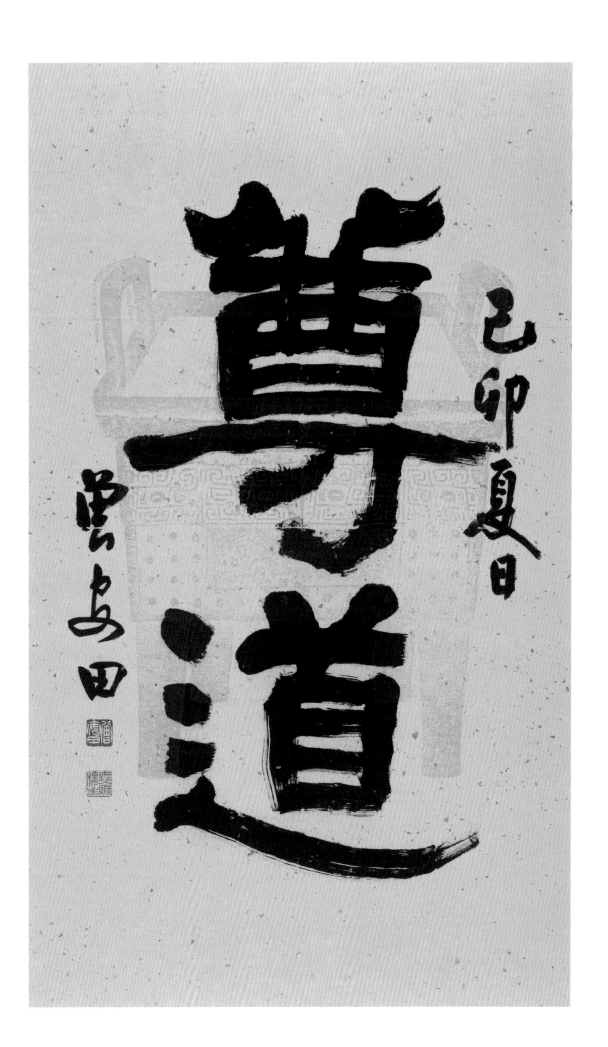

尊道
隸書　65×109 cm
尊道
1999　己卯夏

李白將進酒

草書 35×135 cm

四之一：

君不見，黃河之水天上來，奔流到海不復回。

君不見，高堂明鏡悲白髮，朝如青絲暮成雪。

人生得意須盡歡，莫使金尊空對月

四之二：

天生我材必有用，千金散盡還復來。

烹羊宰牛且爲樂，會須一飲三百杯。

岑夫子，丹丘生，將進酒，杯莫停。

與君歌一曲，請君

四之三：

爲我側耳聽，鐘鼓饌玉不足貴，但願長醉不願醒。

古來聖賢皆寂寞，惟有飲者留其名。

陳王昔時宴平樂，斗酒十千

四之四：

恣歡謔。主人何爲言少錢，徑須沽取對君酌。

五花馬，千金裘，呼兒將出換美酒，與爾同銷萬古愁。

2009 己丑秋

天生我材必有用，千金散盡還復來。烹羊宰牛且為樂，會須一飲三百杯。岑夫子，丹丘生，將進酒，杯莫停。與君歌一曲，請君為我傾耳聽。鐘鼓饌玉不足貴，但願長醉不復醒。古來聖賢皆寂寞，惟有飲者留其名。陳王昔時宴平樂，斗酒十千恣歡謔。主人何為言少錢，徑須沽取對君酌。五花馬，千金裘，呼兒將出換美酒，與爾同銷萬古愁。

書李白詩一首 己丑

居天下之廣居立天下之正位
行天下之大道得志与民由之
不得志獨行其道富貴不能淫
貧賤不能移威武不能屈此之
謂大丈夫 乙酉夏錄孟子語 曾安田

孟子答景春語
行書 89×203 cm

居天下之廣居，立天下之正位，
行天下之大道。得志與民由之，
不得志獨行其道。富貴不能淫，
貧賤不能移，威武不能屈。
此之謂大丈夫！

2005 乙酉夏

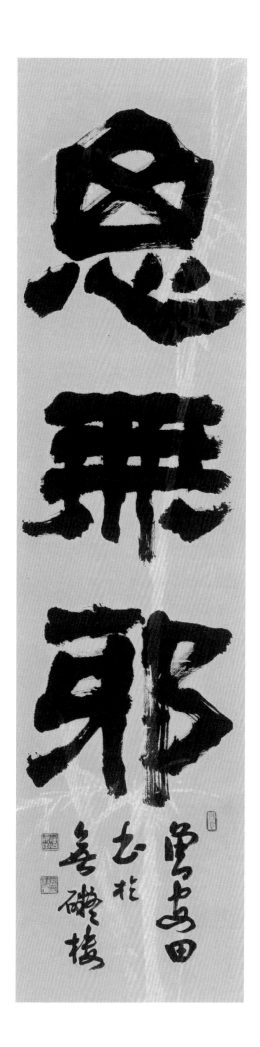

思無邪
隸書　34×136 cm
思無邪
2000　庚辰春

曹夫子詩

草書 34×138 cm

始從翰墨抒胸襟，讀帖先須認性真。
尋得前賢超越處，汰除糟粕見精神。

2015 乙未春

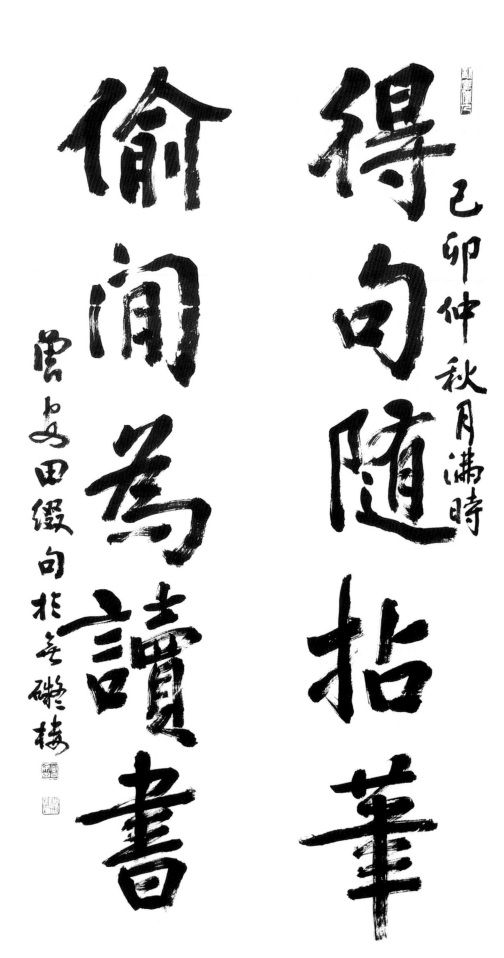

得句隨拈筆
偷閒為讀書

乙卯仲秋月滿時

曹秋圃綴句於老醜樓

五言對聯 一真綴句
行書 33×132 cm
得句隨拈筆，
偷閒為讀書。
1999 己卯仲秋

玉露凋傷楓樹林，巫山巫峽氣蕭森。江間波浪兼天湧，塞上風雲接地陰。叢菊兩開他日淚，孤舟一繫故園心。寒衣處處催刀尺，白帝城高急暮砧。

夔府孤城落日斜，每依北斗望京華。聽猿實下三聲淚，奉使虛隨八月槎。畫省香爐違伏枕，山樓粉堞隱悲笳。請看石上藤蘿月，已映舟前蘆荻花

杜甫秋興八首
行書 45×197 cm

八之一：
玉露凋傷楓樹林，巫山巫峽氣蕭森。
江間波浪兼天湧，塞上風雲接地陰。
叢菊兩開他日淚，孤舟一繫故園心。
寒衣處處催刀尺，白帝城高急暮砧。
夔

八之二：
夔府孤城落日斜，每依北斗望京華。
聽猿實下三聲淚，奉使虛隨八月槎。
畫省香爐違伏枕，山樓粉堞隱悲笳。
請看石上藤蘿月，已映舟前蘆荻花。
千

家山郭盡朝暉日，江頭坐翠微信宿漁人還泛泛。

清秋燕子故飛飛。匡衡抗疏功名薄，劉向傳經心事違。同學少年多不賤，五陵衣馬自輕肥聞道長安似

弈棋百年世事不勝悲王侯第宅皆新主文武衣冠異昔時，直北關山金鼓震征西車馬羽書馳魚龍寂寞秋江冷故國平居有所思蓬萊宮闕對南

八之三：
家山郭靜朝暉，日日江樓坐翠微。
信宿漁人還泛泛，清秋燕子故飛飛。
匡衡抗疏功名薄，劉向傳經心事違。
同學少年多不賤，五陵衣馬自輕肥。
聞道長安似

八之四：
弈棋，百年世事不勝悲。
王侯第宅皆新主，文武衣冠異昔時。
直北關山金鼓震，征西車馬羽書馳。
魚龍寂寞秋江冷，故國平居有所思。
蓬萊宮闕對南

萬里風煙搜素秋花蕚夾城通御氣芙蓉小苑入邊愁珠簾繡柱圍黃鵠錦纜牙檣起白鷗回首可憐歌舞地秦中自古帝王州昆明池水漢時功武帝旌

山承露金莖霄漢間西望瑤池降王母東來紫氣滿函關雲移雉尾開宮扇日繞龍鱗識聖顏一臥滄江驚歲晚幾回青瑣點朝班瞿塘峽口曲江頭

八之五：
山，承露金莖霄漢間。
西望瑤池降王母，東來紫氣滿函關。
雲移雉尾開宮扇，日繞龍鱗識聖顏。
一臥滄江驚歲晚，幾回青瑣點朝班。
瞿塘峽口曲江頭，

八之六：
萬里風煙接素秋。
花蕚夾城通御氣，芙蓉小苑入邊愁。
珠簾繡柱圍黃鵠，錦纜牙檣起白鷗。
回首可憐歌舞地，秦中自古帝王州
昆明池水漢時功，武帝旌

新在眼中織女機絲空夜月石鯨鱗甲動秋風波
漂菰米沈雲黑露冷蓮房隊粉紅關塞極天惟鳥道
江湖滿地一漁翁昆吾御宿自逶迤紫閣峯陰入美

陂香豆啄餘鸚鵡粒碧梧棲老鳳凰枝佳人拾翠
春相問仙侶同舟晚更移彩筆昔曾干氣象白
頭吟望苦低垂

杜甫秋興八首 己卯仲秋 曾安田

八之七：
旂在眼中。
織女機絲虛夜月，石鯨鱗甲動秋風
波漂菰米沈雲黑，露冷蓮房墜粉紅。
關塞極天惟鳥道，江湖滿地一漁翁。
昆吾御宿自逶迤，紫閣峯陰入美
八之八：
陂。香豆啄餘鸚鵡粒，碧梧棲老鳳凰枝。
佳人拾翠春相問，仙侶同舟晚更移。
彩筆昔曾干氣象，白頭吟望苦低垂。

1999 己卯秋

明儒朱柏廬先生治家格言

黎明即起灑掃庭除要内外整潔既昏便息關鎖門戶必親自檢點一粥一飯當思來處不易半絲
半縷恒念物力維艱宜未雨而綢繆毋臨渴而掘井自奉必須儉約宴客切勿流連器具質而潔瓦
缶勝金玉飲食約而精園蔬愈珍饈勿營華屋勿謀良田三姑六婆實淫盜之媒婢美妾嬌非閨房
之福童僕勿用俊美妻妾切忌艷妝祖宗雖遠祭祀不可不誠子孫雖愚經書不可不讀居身務期
質樸教子要有義方勿貪意外之財莫飲過量之酒與肩挑貿易毋佔便宜見貧苦親鄰須多溫恤
刻薄成家理無久享倫常乖舛立見消亡兄弟叔侄須分多潤寡長幼内外宜法肅辭嚴聽婦言乖
骨肉豈是丈夫重貲財薄父母不成人子嫁女擇佳婿毋索重聘娶媳求淑女毋計厚奩見富貴而
生諂容者最可恥遇貧窮而作驕態者賤莫甚居家戒爭訟訟則終凶處世戒多言言多必失母恃
勢力而凌逼孤寡毋貪口腹而恣殺生禽乖僻自是悔誤必多頹墮自甘家道難成狎暱惡少久必
受其累屈志老成急則可相依輕聽發言安知非人之譖愬當忍耐三思因事相爭焉知非我之不
是須平心暗想施惠無念受恩莫忘凡事當留餘地得意不宜再往人有喜慶不可生妒嫉心人有
禍患不可生喜幸心善欲人見不是真善惡恐人知便是大惡見色而起淫心報在妻女匿怨而用
暗箭禍延子孫家門和順雖饔飧不繼亦有餘歡國課早完即囊橐無餘自得至樂讀書志在聖賢
非徒科第為官心存君國豈計身家守分安命順時聽天為人若此庶乎近焉

壬子中秋節前五日之夜　適廬曾安田

朱柏廬治家格言
楷書 81×133 cm
釋文略
1972 壬子中秋

東坡居士赤壁賦句

草書　45×180 cm

夫天地之間，物各有主。苟非吾之所有，雖一毫而莫取；

惟江上之清風，與山間之明月，耳得之而為聲，目遇之而成色。

取之無禁，用之不竭，是造物者之無盡藏也。

2016 丙申花月

圓覺經清淨慧菩薩章之五

善男子！一切障礙即究竟覺，得念失念無非解脫，成法破法皆名涅槃，智慧愚癡通為般若，菩薩外道所成就法同是菩提，無明真如無異境界，諸戒定慧及淫怒癡俱是梵行，眾生國土同一法性，地獄天宮皆為淨土，有性無性齊成佛道，一切煩惱畢竟解脫，法界海慧照了諸相猶如虛空，此名如來隨順覺性。

辛巳梅月三寶弟子曾安田焚沐敬書

圓覺經清淨慧菩薩章之五

隸書 69×197 cm

善男子！一切障礙即究竟覺，得念失念無非解脫，成法破法皆名涅槃，智慧愚癡通為般若，菩薩外道所成就法同是菩提，無明真如無異境界，諸戒定慧及淫怒癡俱是梵行，眾生國土同一法性，地獄天宮皆為淨土，有性無性齊成佛道，一切煩惱畢竟解脫，法界海慧照了諸相猶如虛空，此名如來隨順覺性。

2001 辛巳梅月

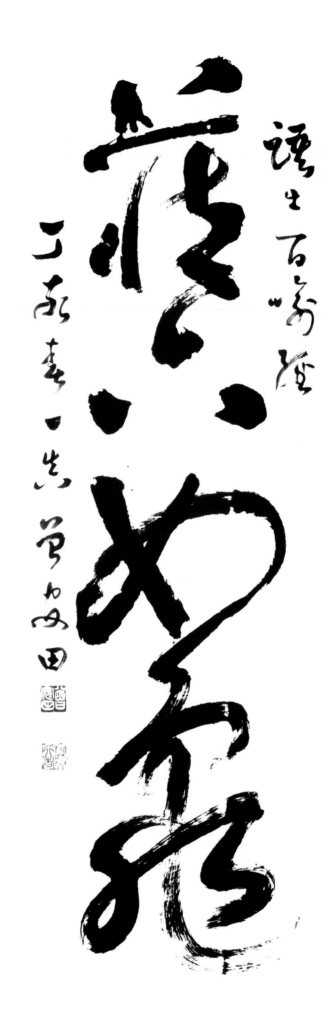

藏六如龜　語出百喻經
草書　55×172 cm
藏六如龜
2007　丁亥春

王公遠逝已無心清淨共同出五

蓬瀛若陸宗蹤記後算來

又歷幾千年

乙未初秋余於盧山大覺寺

王管書

虛雲老和尚夢與王義之遊盧山詩
草書 34×136 cm
王公墨跡宛如仙。清淨真同出水蓮。
憶昔歸宗題記後。算來又歷幾千年。
2015 乙未秋

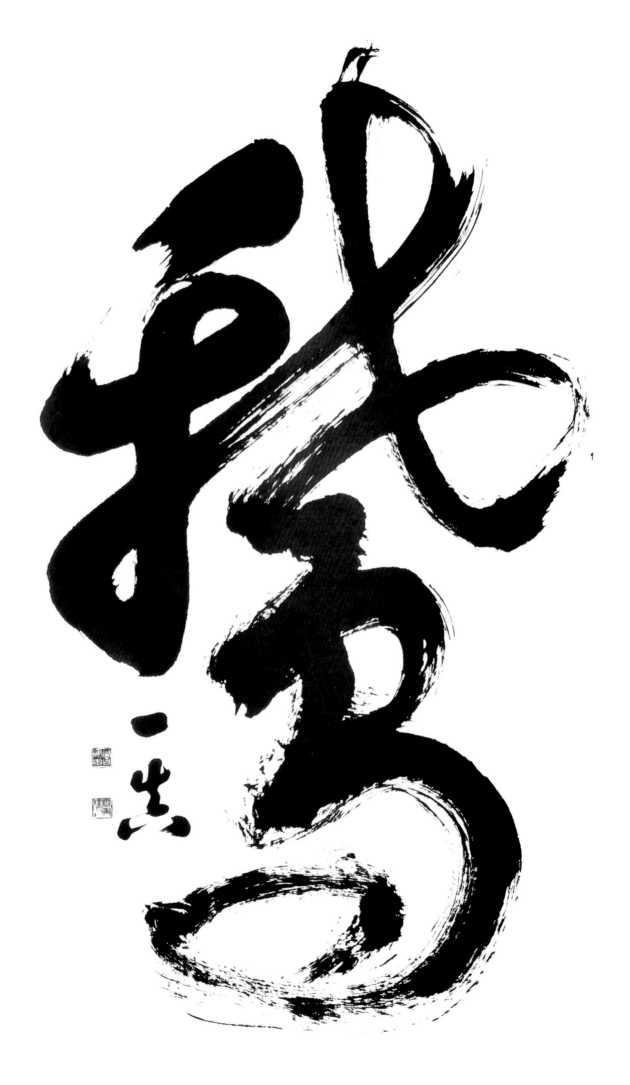

鵝
草書　70×134 cm

鵝
2004　甲申秋

般若波羅蜜多心经

觀自在菩薩行深般若波羅蜜多時照見五蘊皆空度一切苦厄舍利子色不異空空不異色色即是空空即是色受想行識亦復如是舍利子是諸法空相不生不滅不垢不淨不增不減是故空中無色無受想行識無眼耳鼻舌身意無色聲香味觸法無眼界乃至無意識界無無明亦無無明盡乃至無老死亦無老死盡無苦

心經
行書 35×135 cm
釋文略
2003 癸未初秋

集滅道無智亦無得以無所得故菩提薩埵依
般若波羅蜜多故心無罣礙無罣礙故無有恐
怖遠離顛倒夢想究竟涅槃三世諸佛依般若
波羅蜜多故得阿耨多羅三藐三菩提故知般
若波羅蜜多是大神呪是大明呪是無上呪是
無等等呪能除一切苦真實不虛故說般若波
羅蜜多呪即說呪曰揭諦揭諦波羅揭諦波羅
僧揭諦菩提薩婆訶　癸未初秋　曾安田恭書

前月登高去，糟煙菊未黃。秋風不相負，特地再重陽

丁酉夏月書嚴粲詩一首於花月書屋田

宋嚴粲詩閏九

草書 34×136 cm

前月登高去，猶嫌菊未黃。

秋風不相負，特地再重陽。

2017　丁酉夏

陶淵明詩
草書 35×135 cm
結廬在人境，而無車馬喧。
問君何能爾？心遠地自偏。
采菊東籬下，悠然見南山。
山氣日夕佳，飛鳥相與還。
此中有真意，欲辨已忘言。
2019 己亥春

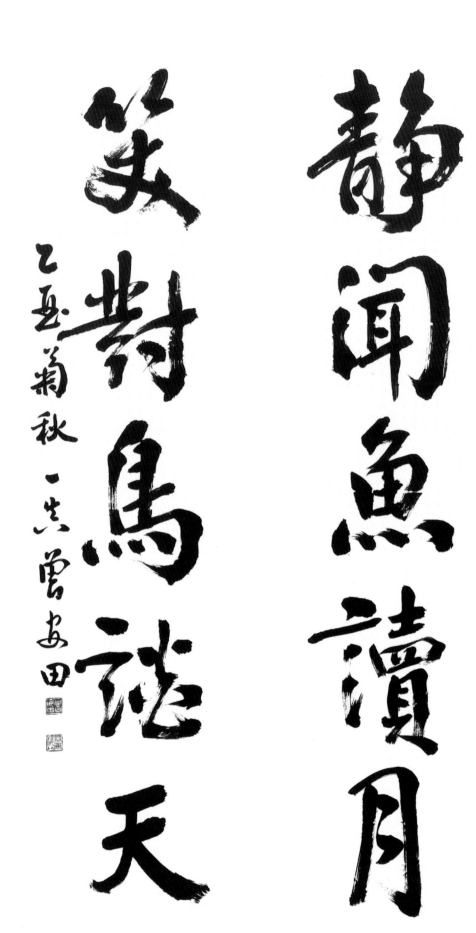

五言對聯
行書 34×136 cm
靜聞魚讀月，
笑對鳥談天。
2005 乙酉菊秋

唐陸龜蒙自遣詩
草書 35×135 cm
數尺遊絲墮碧空，年年長是惹東風。
爭知天上無人住，亦有春愁鶴髮翁。
2019 己亥端午

心平何勞持戒，行直何用修禪

惠能大師無相頌
行楷 34×136 cm

心平何勞持戒，行直何用修禪。
恩則親養父母，義則上下相憐。
讓則尊卑和睦，忍則眾惡無喧。
若能鑽木出火，淤泥定生紅蓮。
苦口的是良藥，逆耳必是忠言。
改過必生智慧，護短心內非賢。
日用常行饒益，成道非由施錢。
菩提只向心覓，何勞向外求玄。
聽說依此修行，天堂只在目前。

2003 癸未秋

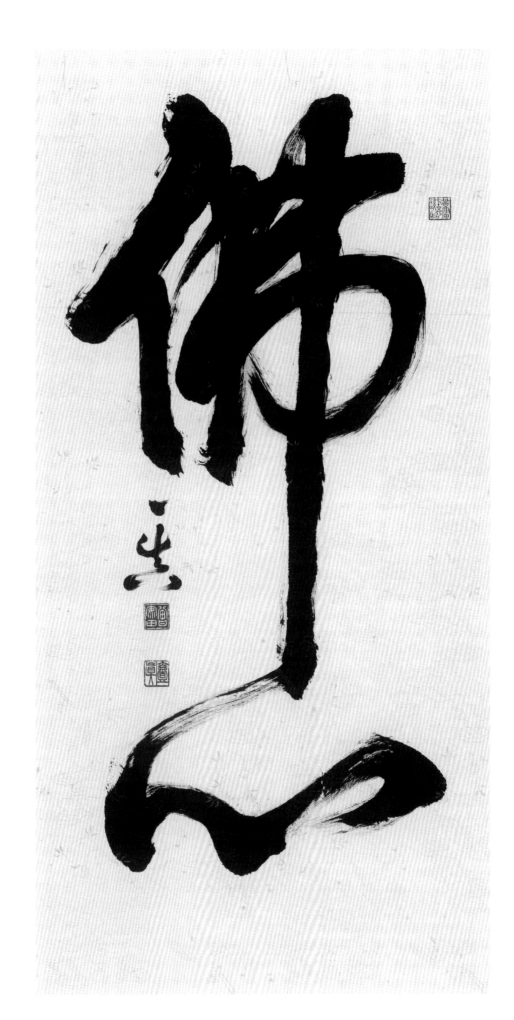

佛心
草書 66×135 cm
佛心
2005 乙酉秋

半壁詩書為最愛

七年財富是多情

辛巳夏月之吉

雲安田於無礙樓

七言對聯 一真綴句
隸書 33×134 cm
半壁詩書為最愛，
一身財富是多情。
2001 辛巳夏

遠看山有色，近聽水無聲。春去花還在，人來鳥不驚。

王維題畫詩
草書 35×135 cm
遠看山有色，近聽水無聲。
春去花還在，人來鳥不驚。
2019 己亥春

張旭古詩四帖
草書 35×135 cm

之一：
東明九芝蓋，北燭五雲車。
飄颻入倒景，出沒上煙霞。
春泉下玉霤，青鳥向金華。
漢帝看桃核，齊侯問棘花。
應逐上元酒，同來訪蔡家。
北闕臨丹水，

之二：
南宮生絳雲。龍泥印玉簡，
大火練真文。上元風雨散，
中天哥明分。虛駕千尋上，
空香萬里聞。淑質非不麗，
難之以萬年。儲宮非不貴，
豈若上

88

之三：
登天。
王子復清曠，區中實諠喧。
既見浮丘公，與爾共紛繙。
巖下一老公，四五少年讚。
衡山采藥人，路迷糧亦絕。
過息巖下坐，正

之四：
見相對說。一老四五少，
仙隱不可別。其人必賢哲，
其書非世教，
2017 丁酉

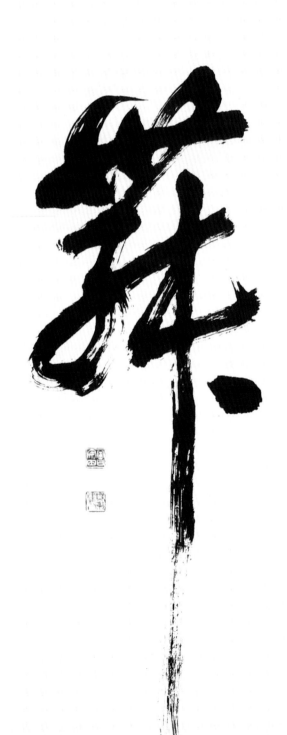

鶴舞
草書　34×135 cm
鶴舞
1989　己巳秋

浩蕩離愁白日斜　吟鞭東指即天涯
落紅不是無情物　化作春泥更護花

龔自珍詩
行草　35×135 cm
浩蕩離愁白日斜，吟鞭東指即天涯。
落紅不是無情物，化作春泥更護花。
2017　丁酉夏

稿去稿歸一何自由了無塵念掛心頭從今真妄都拋卻敢謂寒山第一流

東海綠岛春雲書和尚雲遊稿歸

乙未春並記於東海田寮

虛雲老和尚雲遊獨歸

草書 35×136 cm

獨去獨歸得自由，了無塵念掛心頭，
從今真妄都拋卻，敢謂寒山第一流。

2015 乙未春

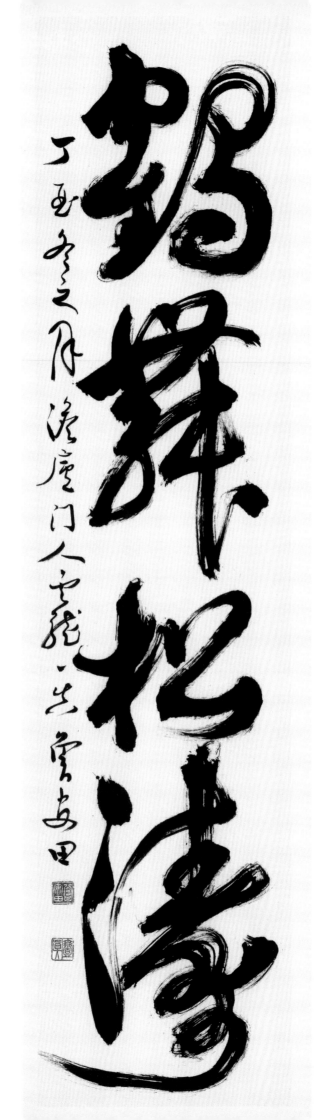

鶴舞松濤
草書 44×180cm
鶴舞松濤
2017 丁酉冬

林間松韻石上泉聲　靜裏聽來識
天地自然鳴佩草際煙光水心雲影閒
中觀去見乾坤最上文章　菜根譚句

丁酉菊月於淡廬門人雪龍一丈雲安田

菜根譚句
行書 44×180 cm
林間松韻，石上泉聲，靜裡聽來，
識天地自然鳴佩；草際煙光，
水心雲影，閒中觀去，見乾坤最上文章
2017 丁酉菊月

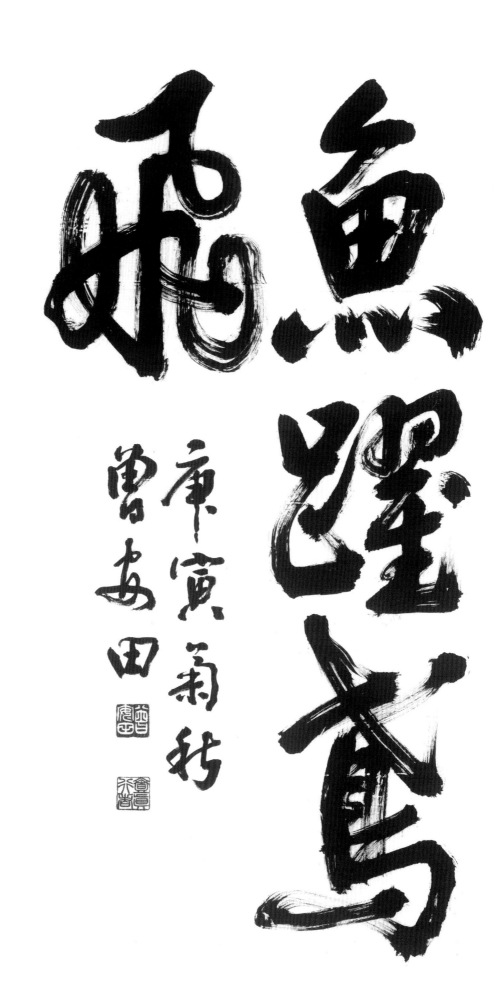

魚躍鳶飛　庚寅　菊秋　曹安田

魚躍鳶飛　詩經大雅旱麓句
行書　69×137 cm
魚躍鳶飛
2010　庚寅菊秋

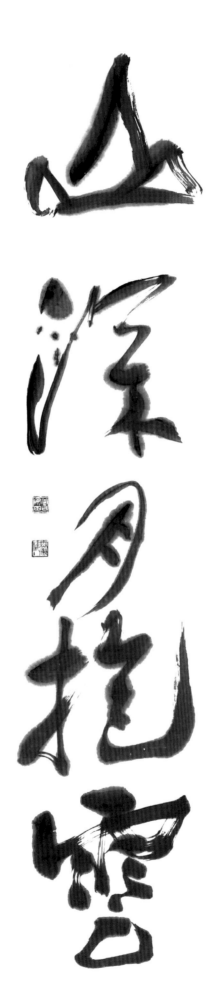

山深月抱雲
草書 33×136 cm
山深月抱雲
1998 戊寅夏

東坡居士南歌子

草書　45×180 cm

帶酒衝山雨，和衣睡晚晴。
不知鐘鼓報天明。夢裡栩然蝴蝶、
一身輕。　老去才都盡，歸來計未成。
求田問舍笑豪英。
自愛湖邊沙路、免泥行。

2017　丁酉夏

世事如棋進步須留退步

人生似戲上台總要下臺

歲在丙子莫冬 曾安田書於吾僦梅自戒

十言對聯 一真綴句

隸書 43×225 cm

世事如棋進步須留退步。

人生似戲上臺終要下臺。

1996 丙子莫冬

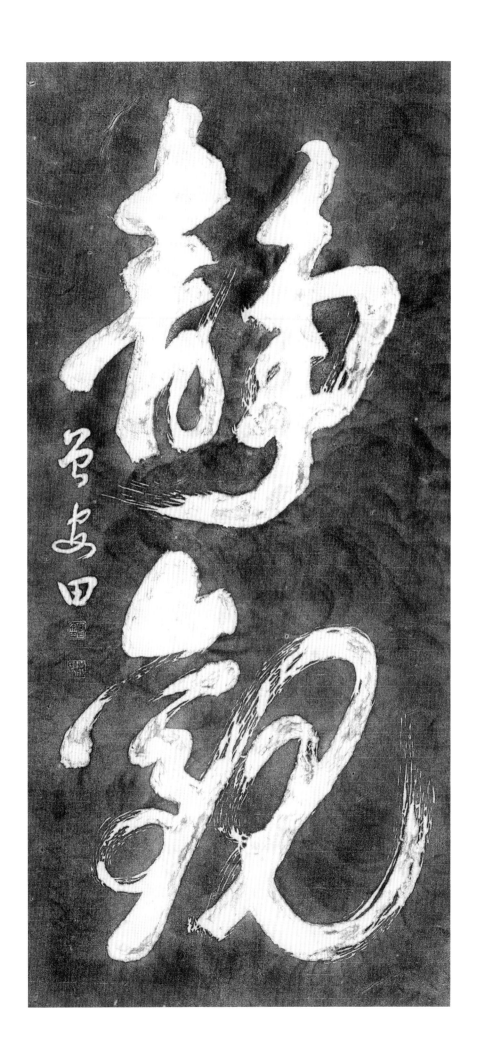

靜觀　石刻拓本碑刻於山東濰坊（國際碑林）台北藝園

行草　60×126 cm

靜觀

2001　辛巳春

白居易白雲泉詩
草書 35×135 cm
天平山上白雲泉，雲自無心水自閒。
何必奔衝山下去，更添波浪向人間。
2017 丁酉夏

大江東去浪淘盡千古風流人物故壘西邊人道
是三國周郎赤壁亂石崩雲驚濤裂岸卷起
千堆雪江山如畫一時多少豪傑遙想公瑾當年
小喬初嫁了雄姿英發羽扇綸巾談笑間檣櫓
灰飛煙滅故國神遊多情應笑我早生華髮
人生如夢一尊還酹江月 曾安田

蘇軾念奴嬌 赤壁懷古
行書 68×135 cm
大江東去，浪淘盡，千古風流人物。
故壘西邊，人道是，三國周郎赤壁。
亂石崩雲，驚濤裂岸，卷起千堆雪；
江山如畫，一時多少豪傑。
遙想公瑾當年，小喬初嫁了，
雄姿英發，羽扇綸巾，談笑間，
檣櫓灰飛煙滅。故國神遊，
多情應笑我，早生華髮。
人生如夢，一尊還酹江月。
1999 己卯秋

施先生年六十同門澧爲壽敍引詩書表行能古
生日不稱慶念父母心不忍俗相習不少怪今首
夏月四日先難弟後長嗣俱遊楚思致壽曾函答
不稱慶吾父母兩周甲敦古處屏俗論仰素風恐

失墜於黎明詣南嶽率衣冠致嘏焉後銑歸爲澧
言敍是事示後人澧怡然曰空我甚盛德型門內
昨何生今何成必歸厚念治生詩有之顯其心日
斯邁月斯征無夙夜忝所生處遠方情一天苟致

錢南園書施芳谷壽敍

34×135 cm

四之一：

施先生，年六十，同門澧，為壽敍，引詩書
表行能，古生日，不稱慶，念父母，心不忍
俗相習，不少怪，今首夏，月四日，先難弟
後長嗣，俱遊楚，思致壽，曾函答，不稱慶
吾父母，兩周甲，敦古處，屏俗論，仰素風
恐

四之二：

失墜，於黎明，詣南嶽，率衣冠，致嘏焉，
後銑歸，為澧言，敍是事，示後人，澧怡然
曰宜哉，甚盛德，型門內，昨何生，今何成，
必歸厚，念治生，詩有之，顯其心，日斯邁，
月斯征，無夙夜，忝所生，處遠方，情一天，
苟致

悦盡力焉笤東坡兄弟怡為詩歌見於書聞澧言
溢容邑顧觀成引申鑒壽用道道壽性命於天率
而行道之要先事親況封公兼願學惟笤歲官翰
林騁雲衢念寢門敢嫪戀歸養請不具珍悅鄉黨

年雖永慕不忘章志思表德行凡茲實足興世盖
芳谷屬前輩嘗督促但乾乾誠固通禮且感知可
否察去來韓外傳存達論將大孝豈恥貧心所樂
奉以進　施芳谷壽敍　曾安田

四之三：
悅，盡力焉，昔東坡，兄弟怡，為詩歌，見，
於書，聞澧言，溢容色，願觀成，引申鑒，
壽用道，道壽性，命於天，率而行，道之要，
先事親，況封公，兼願學，惟昔歲，官翰林，
騁雲衢，念寢門，敢嫪戀，歸養請，不具珍，
悅鄉黨，

四之四：
年雖永，慕不忘，章志思，表德行，凡茲實，
足興世，盖芳谷，屬前輩，嘗督促，但乾乾，
誠固通，禮且感，知可否，察去來，韓外傳，
存達論，將大孝，豈恥貧，心所樂，奉以進

1989 己巳夏

103

三千何處是蓬萊翠竹緗桃證此栽
春煙餚鶯喧藉去莘然看權問津來
浩歌待月宜尊酒大樹翻風豈廟材
它日便逢樵牧侶但尋芳草到巖隈

武韻子瑜氏移居詩四首之一 戊寅夏日擬曹師菽意 管安田

武韻子瑜氏移居詩
隸書 52×178 cm
三千何處是蓬萊，翠竹緗桃證此栽。
春暖和鶯喧藉去，花然看權問津來。
浩歌待月宜尊酒，大樹翻風豈廟材。
它日便逢樵牧侶，但尋芳草到巖隈。
1998 戊寅夏

漢高帝劉邦大風歌
草書 33×135 cm
大風起兮雲飛揚，
威加海內兮歸故鄉，
安得猛士兮守四方？
2017 丁酉夏

榮華未必是榮華，園裡甜瓜生苦瓜。記得舊日無邊枯楠樹也曾發葉吐鮮花

以劉坐竹枝歌之為梅月二点

明劉基竹枝歌
行草 35×135 cm
榮華未必是榮華，園裡甜瓜生苦瓜。
記得水邊枯楠樹，也曾發葉吐鮮花。
2019 己亥梅月

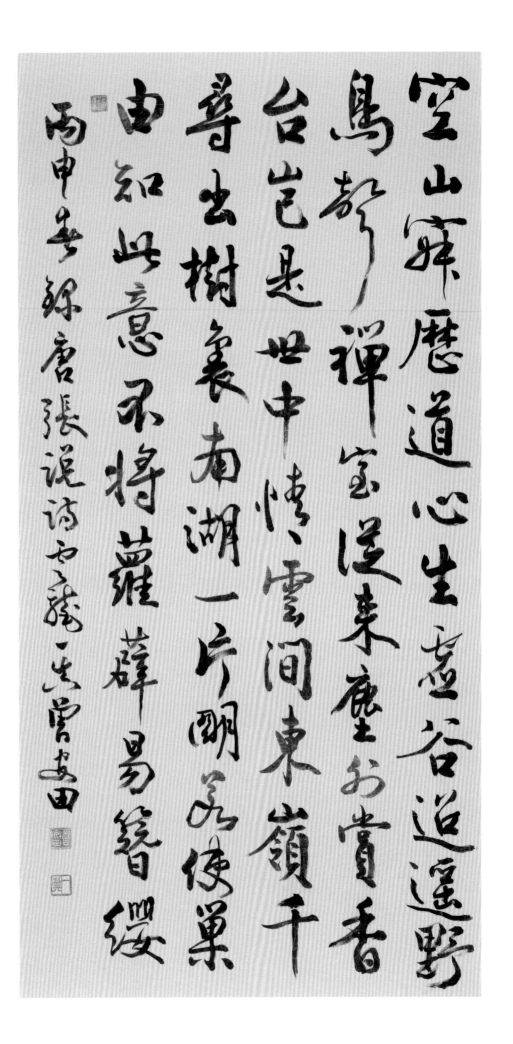

唐張說詩

行書 70×135 cm

空山寂歷道心生，虛谷迢遙野鳥聲。
禪室從來塵外賞，香臺豈是世中情。
雲間東嶺千尋出，樹裏南湖一片明。
若使巢由知此意，不將蘿薜易簪纓。

2016 丙申春

獨鶴高飛倦，深林野性宜。石膚雲自潤，松隙月能窺。靜覺藤花落，寒知日影移。山居味禪寂，興助偶吟詩。丁酉小陽春錄八指頭陀山居詩 雪龕吳昱田

八指頭陀山居詩

草書 35×135 cm

獨鶴高飛倦，深林野性宜。
石膚雲自潤，松隙月能窺。
靜覺藤花落，寒知日影移。
山居味禪寂，興助偶吟詩。

2017 丁酉小陽春

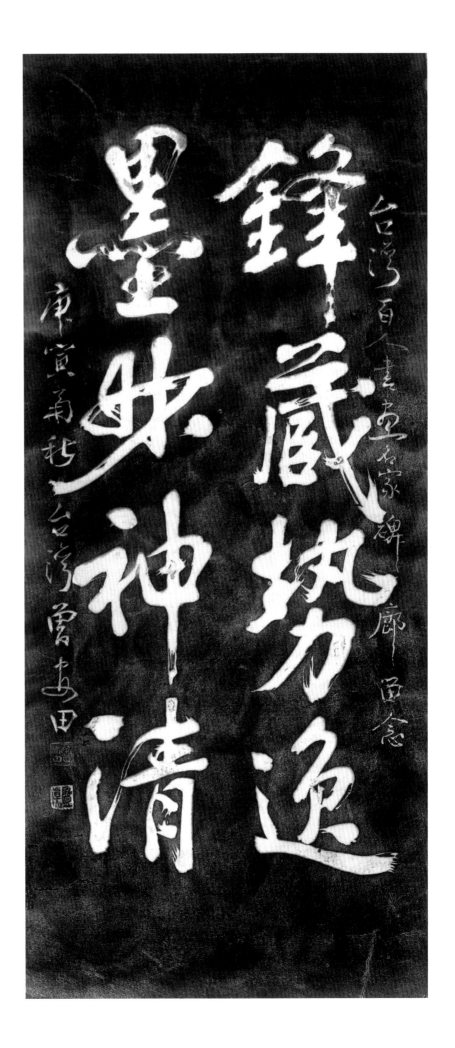

鋒藏勢逸 墨妙神清

書論句 碑刻拓本
行書 59×132 cm
鋒藏勢逸，墨妙神清
2010 庚寅菊秋

紅塵白浪兩茫茫忍辱柔和是妙方到處隨緣延
歲月終身安分度時光休將自己心田昧莫把他
人過失揚謹慎應酬無懊惱耐煩作事好商量從
來硬弩弦先斷每見鋼刀口易傷惹禍只因閒口

錄明憨山大師醒世歌

魏楷 35×136 cm

四之一：
紅塵白浪兩茫茫，忍辱柔和是妙方。
到處隨緣延歲月，終身安分度時光。
休將自己心田昧，莫把他人過失揚。
謹慎應酬無懊惱，耐煩作事好商量。
從來硬弩弦先斷，每見鋼刀口易傷。
惹禍只因閒口
四之二：
舌，招愆多為狠心腸。是非不必爭人我，
彼此何須論短長。世界由來多缺陷，
幻軀焉得免無常？吃些虧處原無礙，
退讓三分也不妨。春日纔看楊柳綠，
秋風又見菊花黃。榮華原是三更夢，
富貴還同九

四之三：
月霜。老病死生誰替得？酸甜苦辣自承當。
人從巧計誇伶俐，天自從容定主張。
諂曲貪瞋墮地獄，公平正直即天堂。
麝因香重身先死，蠶為絲多命早亡。
一劑養神平胃散，兩鍾和氣二陳湯。生前枉費
四之四：
心千萬，
死後空持手一雙。悲歡離合朝朝鬧，
壽夭窮通日日忙。休得爭強來鬥勝，
百年渾是戲文場。頃刻一聲鑼鼓歇，
不知何處是家鄉！

1989 己巳夏

舌招愆多為狠心腸是非不必爭人我彼此何須
論短長世事由來多缺陷幻軀焉得免無常吃些
虧處原無礙退讓三分也不妨春日纔看楊柳綠
秋風又見菊花黃榮華原是三更夢富貴還同九

月霜老病死生誰替得酸甜苦辣自承當人從巧
計誇伶俐天自從容定主張諂曲貪瞋墮地獄公
平正直即天堂麝因香重身先死蠶為絲多命早
亡一劑養神平胃散兩鍾和氣二陳湯生前枉費

心千萬死後空持手一雙悲歡離合朝朝鬧壽夭
窮通日日忙休得爭強來鬥勝百年渾是戲文場
頃刻一聲鑼鼓歇不知何處是家鄉己巳夏月

錄明憨山大師醒世歌於無礙樓晴窗　曾安田

花發東風軟，鳥啼春畫閒。抱琴出門去，隨意看青山。明于謙題金璧山水詩二之一己亥夏 雲真田

于謙題金璧山水詩
草書　34×136 cm
花發東風軟，鳥啼春畫閒。
抱琴出門去，隨意看青山。
2019 己亥夏

偶賦凌雲偶倦遊 偶然詩酒學風流 偶然種起千竿竹 掃盡人間萬古愁 劉太希題竹詩 雷田

劉太希題竹詩
行草 33×108 cm
偶賦凌雲偶倦遊，偶然詩酒學風流。
偶然種起千竿竹，掃盡人間萬古愁。
1996 丙子秋

萬物皆爭出頭水惟
急往下添此中誰識
真趣悟者自得優游

乙酉夏月錄舊心於无礙樓 雲為安田

一真詩
隸書 70×136 cm
萬物皆爭出頭，水惟急往下流。
此中誰識真趣，悟者自得優游。
2005 乙酉夏

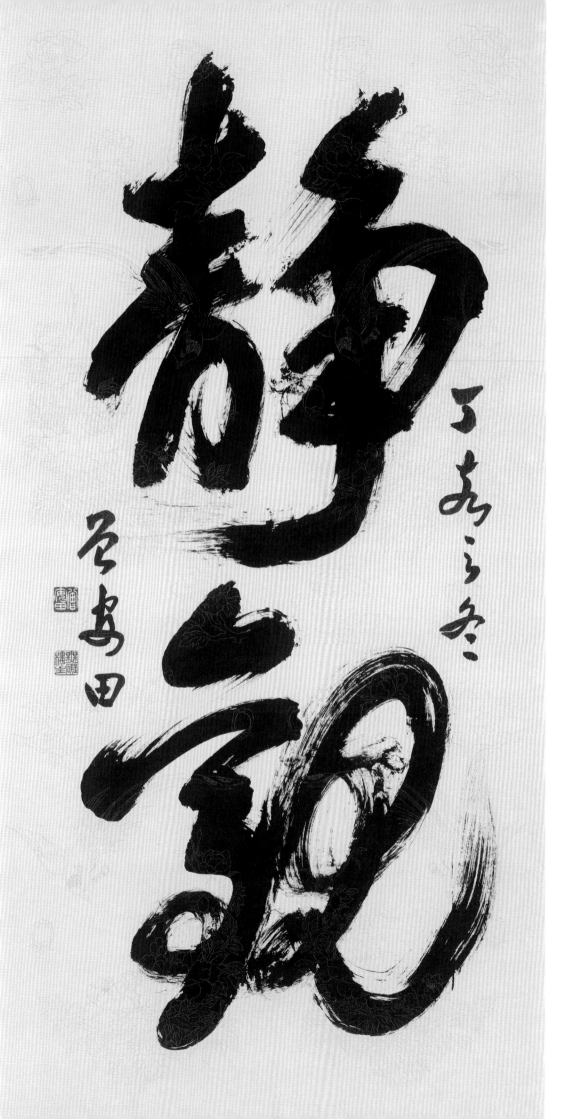

静觀
草書　69×140 cm
靜觀
2007　丁亥冬

115

扁舟如葉絕纖塵，十畝清陰著此身。
無限秋光誰作主，滿江風月一詩人。

丙申年夏錄曹師劍潭秋夜江舟詩一首，芝田

曹師劍潭秋夜泛月詩
草書 45×180 cm

扁舟如葉絕纖塵，十畝清陰著此身。
無限秋光誰作主，滿江風月一詩人。

2016 丙申春

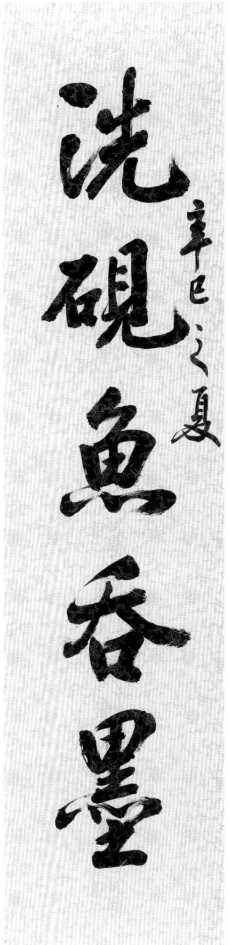

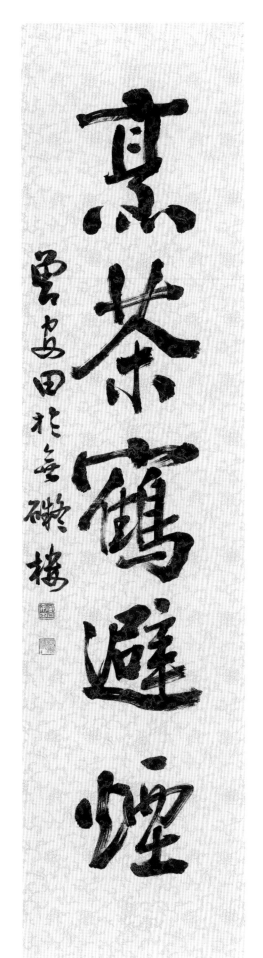

五言對聯
行書 35×135 cm
洗硯魚吞墨，烹茶鶴避煙。
2001 辛巳夏

左海鴻鈞一氣生，筆風墨雨乍陰晴，
年來書道躋唐甚，喜見千軍出管城。

乙未春

曹師示諸門生語
草書 35×136 cm
左海鴻鈞一氣生，筆風墨雨乍陰晴，
年來書道躋唐甚，喜見千軍出管城。
2015 乙未春

118

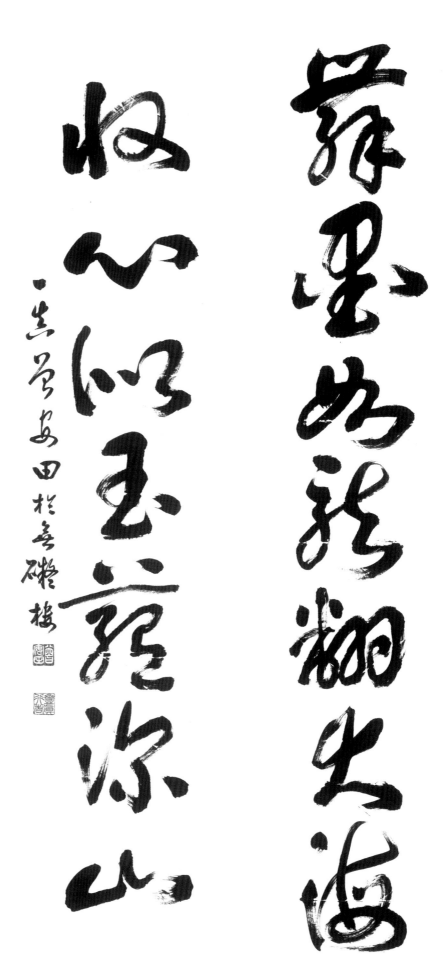

七言對聯 一真作
草書 49×210 cm
舞墨如龍翻大海，收心似玉蘊深山。
2004 甲申夏

曹容夫子詩
草書 35×135 cm
人間萬事本疏慵，聞說山遊興轉濃，
寄意遙從煙樹外，白雲深鎖最高峰。
2009 己丑冬

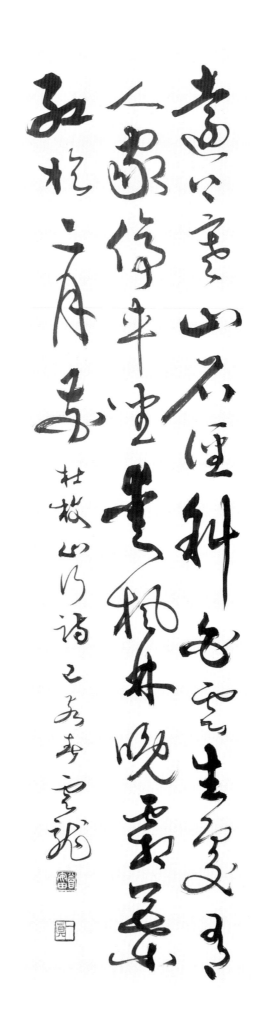

杜牧山行詩

草書 35×135 cm

遠上寒山石徑斜，白雲生處有人家。
停車坐愛楓林晚，霜葉紅於二月花。

2019 己亥春

竹搖清影罩幽窗，兩兩時禽噪夕陽。
夕陽謝卻海棠花飛盡絮，困人天氣日初長。
日初長　朱淑貞詩以景即景丁酉夏　魯天田

朱淑貞詩即景

行草　35×135 cm

竹搖清影罩幽窗，兩兩時禽噪夕陽。
謝卻海棠飛盡絮，困人天氣日初長。

2017　丁酉夏

天門中斷楚江開碧水
東流向北回兩岸青山相
對出孤帆一片日邊來

李白望天門山絕句　戊寅秋曹容田

唐李白望天門山絕句
行書　63×132 cm
天門中斷楚江開，碧水東流向北回。
兩岸青山相對出，孤帆一片日邊來。
1998 戊寅秋

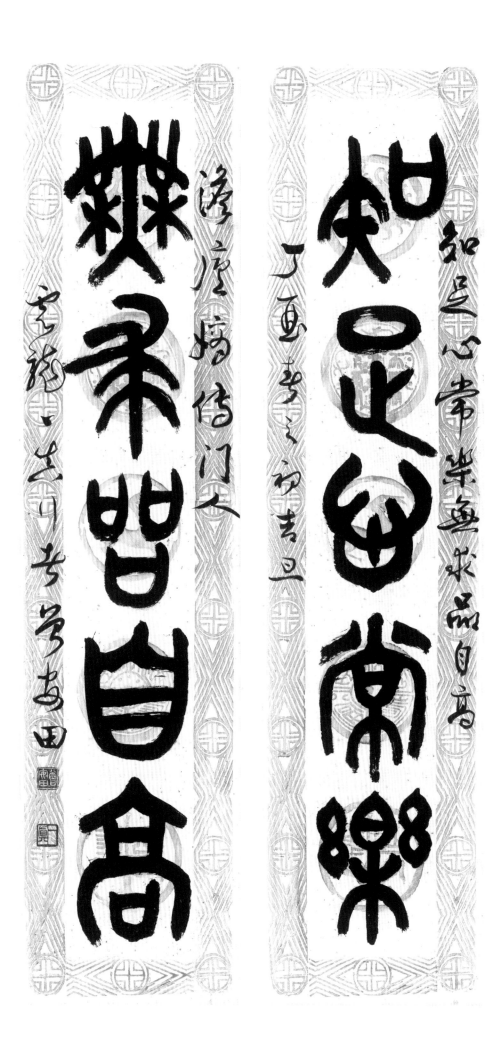

五言對聯
篆書　32×129 cm
知足心常樂，無求品自高。
2017　丁酉春

老梅愈老愈精神　水店山樓若有人

清到十分寒滿把　始知明月是前身

金農畫梅詩之　己亥春　金農畫田

金農畫梅詩
草書　35×135 cm
老梅愈老愈精神，水店山樓若有人。
清到十分寒滿把，始知明月是前身。
2019　己亥春

碑在京興福寺沽常住雅集晉右軍將軍王羲之行勒上也肇
自石樓東鎮守封司地之班金冊西蒨啓命將軍之袟雖法師
中尉掇南宮之禁其戜瞻劅如鐵欒緊明霜酌龍豹之神翰之
榮名溢寰海功埤動植其誰由然哉惟大將軍共公津文字寸

大夫行內給事父蔚皇朝金紫光祿大夫行內常侍七貂之悳
是使金鋪接慶玉璽承官長戰礫於司宮高門聰於寺伯公雅
局就於孫年量轉奇覻英斷裁於稚齒源之乎鵰之為鳥不飛
法勵己荷公不私補過愕愕於宮閫亞懶競競於凰夜勞撫公

以袟授公文林郎適舉從班也公謹塞居體謙光潛白門之賞
非公而何冬十二月又制轉公右監門衛大將軍建宸神龍三
年又制舉公鎮軍大將軍行右監門衛社固以鋒文衛霍權衝
田實橫帶步於朱軒跪龍頷於青土之祿敢對敭天子之佳命

也唐元年又制進封之冊三階應曆八命騰遷持大義而不可
奪保元勳而若無有則皇上欽腹心之寄也公平均七政恭踐
五朝樹德務滋循躬成脩乃奏乞骸骨身歸常樂詔許公焉尚
書謝病非無給隆彩窺四序之留難秋蓬颯飛收百年之卷促

王羲之興福寺
行書 36×178 cm

八之一：
碑在京興福寺陪常住雅集晉右將軍王羲之行勒上也肇自石樓東
鎮守封司地之班金冊西符啟命將軍之袟雖法師中尉揔南宮之禁

八之二：
其或膽剛如鐵橾緊明霜酌龍豹之神韜之策名溢寰海功埤動植其
誰由然哉惟大將軍矣公譯文字才
大夫行內給事父節皇朝金紫光祿大夫行內常侍七貂之德是使金
鋪接慶玉璽承官長戟槃於司宮高門聯於寺伯公雅局就於孩年量
轉奇規英斷裁於稚齒源之乎鵬之為鳥不飛法勵己荷公不私補過

八之三：
愕愕於宮闈匪懈兢兢於夙夜勞撫公
以袟授公文林郎適舉從班也公謹密居體謙光潛旨問之賞非公而
何冬十二月又制轉公右監門衛大將軍建宸神龍三年又制舉公鎮
軍大將軍行右監門衛社固以鋒交衛霍權衝田竇橫虎步於朱軒跪
龍顏於青土之祿敢對勖天子之休命

八之四：
也唐元年又制進封之冊三階應曆八命騰遷持大義而不可奪保元
勳而若無有則皇上欽腹心之寄也公平均七政恭踐五朝樹德務滋
循躬成脩乃奏乞骸骨身歸常樂詔許公焉尚書謝病非無給隆彩窺
四序之留難秋蓬颯飛收百年之卷促

賈長沙之憤結庚鵬鳴呼維公開國承祉正家崇秩葉嗣傳於
紫紱鼎冑曳於黃雲元戎巨魚之行乎大壑其量府也黃金白
玉兮滿君之北堂其實賢也虬遺風軌物傑臣飛將其在公乎
夫人恆國李氏圓姿替月潤睞呈花至七年十一月十二日先

八之五：
賈長沙之憤結庚鵬鳴呼維公開國承祉正家崇秩葉嗣傳於紫紱鼎
青曳於黃雲元戎巨魚之行乎大壑其量府也黃金白玉兮滿君之北
堂其實賢也虬遺風軌物傑臣飛將其在公乎夫人恆國李氏圓姿替
月潤睞呈花至七年十一月十二日先

八之六：
公而殯公以開元九年十月廿三日循窆落落松扃金雞鳴而春不曉
玉犬吠而秋以暮瘞將軍於地下意氣枕臥於平生窅帳殊於窀穸則
公夫人之顧命願不合於雙指焉於議大夫行內常侍上柱國處行明
姿鑒俗謹身從道元方長子高郎行內

八之七：
僕局丞上柱國昇行及厭塵滓開心大乘出俗綱之三災迴庭局丞騎
都尉處昂等並痛切終天悲銜皆血雖復合庭花蕚聯搖五色詞騰七
步王公在眒聖主承知夢八門而出飛屈五之神出自天秀蓋非常人
復禮由己依仁立身舉圖橫海公乎動

八之八：
鱗有珪詩徵孟子相舉王稽南山之壽嶧立其齊西山之照不意全伯
銘金潁川故事遵揚德音杳杏藤椰林旌勳表頌孝子文林郎
直將作監徐思忠等刻字菩提像一鋪居士張愛造

1999 己卯 仲秋

公而殯公以用元九年十月廿三日偯空菩薩松扃金雞鳴而

春不曉玉犬吠而秋以暮塵將軍於地下意氣杭臥於平生窗

帳珠指窀窆則公夫人之顧命顧不合指雙指寫於議大夫行

內常侍上柱國寀行明安鑒俗謹身沒道元方長子高郎行內

儌扃承上柱國昇行及廠塵渾開心大乘出俗綱之三突迴遊

扃承騎都尉寀昂菩痛切終天悲衝瞀血雖復合連花蕚聽

搖五色詞騰七步王公在肹聖主承知夢八門而出飛屈五之

神出自天秀蓋非常人復禮由己依仁立身舉圖橫海公乎動

鱕有珪詩澂孟子相舉王稽南山之壽巘立其齋西山之照不

意全伯銘金頛川牧事遵揚德音杳杳藤挪青青柏林旌勳表

頌孝子文林郎直將作監徐思忠菩刻字菩提像一鋪居士張

愛造　己卯仲秋臨興福寺碑全文　曽安田

心為佛祖亦魔頭善
惡念隨上喜愁三毒
無明都去盡十方世
界任敖游 乙酉夏孫慧心
一先堂安田

一 真詩
隸書 69×137 cm
心為佛祖亦魔頭，善惡念隨乍喜愁。
三毒無明都去盡，十方世界任敖遊。
2005 乙酉夏

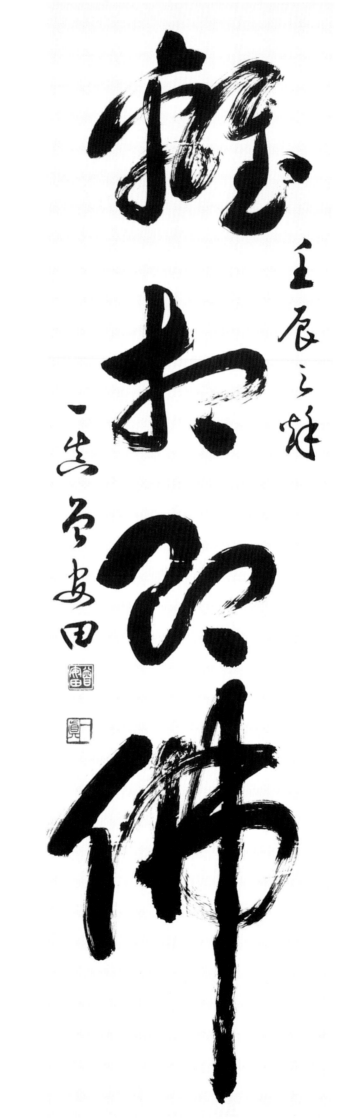

離相即佛 金剛經句
草書 35×135 cm
離相即佛（離諸法相，即名諸佛）
2012 壬辰秋

李白月下獨酌
草書 37×142 cm

花間一壺酒，獨酌無相親。
舉杯邀明月，對影成三人。
月既不解飲，影徒隨我身。
暫伴月將影，行樂須及春。
我歌月徘徊，我舞影零亂。
醒時同交歡，醉後各分散。
永結無情遊，相期邈雲漢。

2014 甲午秋

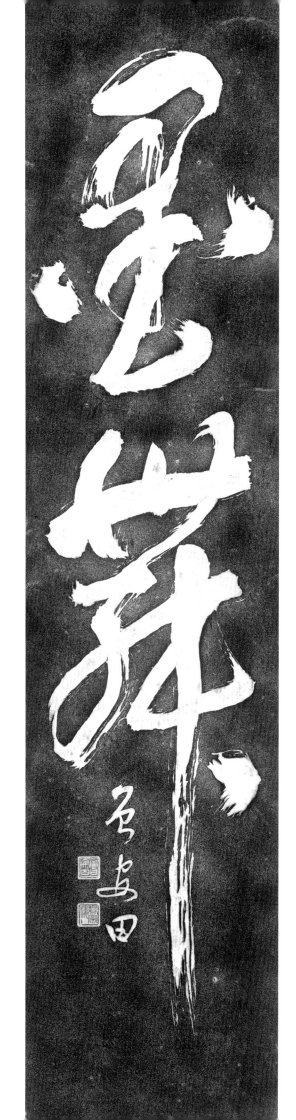

墨舞　刻碑於長城風景區臺北碑苑拓本
草書　30×130 cm
墨舞
2001　辛巳夏

九疑真人韓偉遠昔受此方於中岳宋德玄
德玄者周宣王時人服此靈飛六甲得道能
一日行三千里數變形為鳥獸得真靈之道
今在嵩高偉遠久隨之乃得受法行之道成

今虑九疑山其女子有郭勺藥趙愛兒王魯
連等並受此法而得道者復數十人或遊玄
洲或虑東華方諸臺今見在也南岳魏夫人
言此云郭勺藥者漢度遼將軍陽平郭騫女

節臨靈飛經（朱墨書）
楷書 34×135 cm
釋文略
1998 戊寅 端陽

也少好道精誠真人因授其六甲趙愛兒者

幽州刺史劉虞別駕漁陽趙該姉也好道得

尸解後又受此符王魯連者魏明帝城門校

尉范陵王伯紃女也亦學道一旦忽委壻李

子期入陸渾山中真人又授此法子期者司

州魏人清河王傳者也其常言此婦狂走云

一旦失所在節臨靈飛六甲經於無礙樓

戊寅端陽後一日　曽安田

135

禹跡淒靈望渺冥，華岡高詠接蘭亭。
九皋鳴鶴聞諸野，八表吟龍走萬靈。
世運儻期貞下會，斯文長燦啟明星。
技衰今見堂堂手，填海移山作典型。

錯公詩
草書 33×133 cm

禹跡淒靈望渺冥，華岡高詠接蘭亭。
九皋鳴鶴聞諸野，八表吟龍走萬靈。
世運儻期貞下會，斯文長燦啟明星。
技衰今見堂堂手，填海移山作典型。

2002 壬午秋

誰家玉笛暗飛聲散入春風滿
洛城此夜曲中閒折柳何人不
起故園情　李白春夜洛城中笛 己亥春 魯安書

李白詩 春夜洛城聞笛

行書　35×135 cm

誰家玉笛暗飛聲？散入春風滿洛城；
此夜曲中聞折柳。何人不起故園情？

2019 己亥春

137

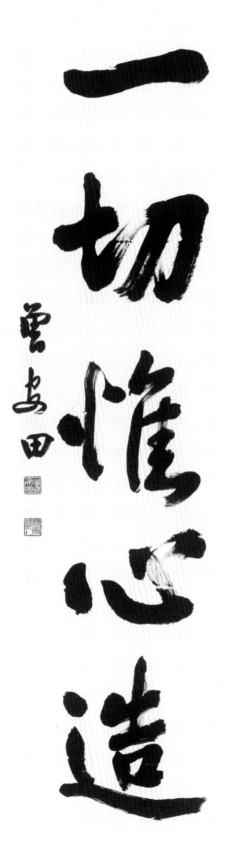

一切惟心造
行書　34×133 cm
一切惟心造
1989 己巳秋

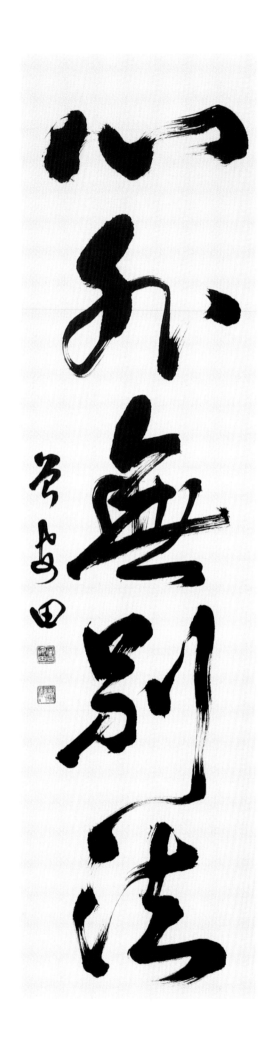

心外無別法

行書 33×133 cm

心外無別法

1998 戊寅秋

黃庭堅花氣薰人詩
草書 35×135 cm
花氣薰人欲破禪，心情其實過中年。
春來詩思何所似，八節灘頭上水船。
2017 丁酉春

緑暗紅稀出鳳城，暮雲樓閣古今情。

行人莫聽宮前水，流盡年光是此聲。

唐韓琮暮春送別己亥夏一生

唐韓琮暮春送別
行草 35×135 cm
綠暗紅稀出鳳城，暮雲樓閣古今情。
行人莫聽宮前水，流盡年光是此聲。
2019 己亥夏

剎那斷送十分春富貴園林一洗貧借問牧童

應沒酒試嘗梅子又生仁若為輭舞欺花旦難

保餘香笑樹神料得青鞋攜手伴日高都做晏

眠人夕陽黯黯笛悠悠一霎春風又轉頭控訴

歆呼天北極臙脂都付水東流傾盆惝雨浥三

尺遶樹佳人繡半鉤頰色自來皆夢幻一番添

得鏡中愁春風百五畫須史花事飄零剩有無

新酒快傾杯上綠衰顏已改鏡中朱絕嫛不見

偷香榢墮涵纈成逐臭夫身漸裛頽顋如山樹
和泪眼合同枯時節蠶忙蟇黑時花枝堪賦比
紅見眷来寒食春無主飛過鄰家蝶有私縱使
金錢堆北斗難饒風雨葬西施匡床自拂眠清

畫一縷煙茶颺鬢絲坐看芳菲了閣中曲教遲
護屏展風衞蜂蜜熟香粘白梁燕菓成湿補紅
國色可憐難再浔酒杯何故不教空忍看馬足
車輪下一片西飛一片東

唐寅落花詩
己卯仲秋　曾安田

唐寅落花詩
行書　33×125 cm
釋文略
1999　己卯秋

143

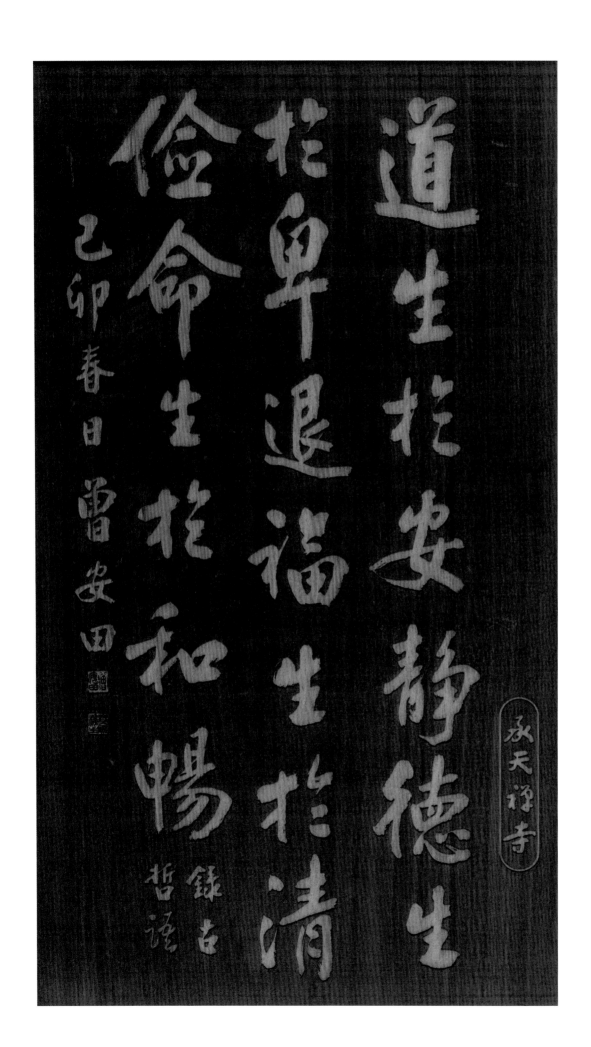

承天禪寺

道生於安靜
德生於卑退
福生於清儉
命生於和暢

錄古哲語

己卯春日曾安田

錄古哲語
行書 39×66 cm
道生於安靜，德生於卑退，
福生於清儉，命生於和暢。
1999 己卯春

144

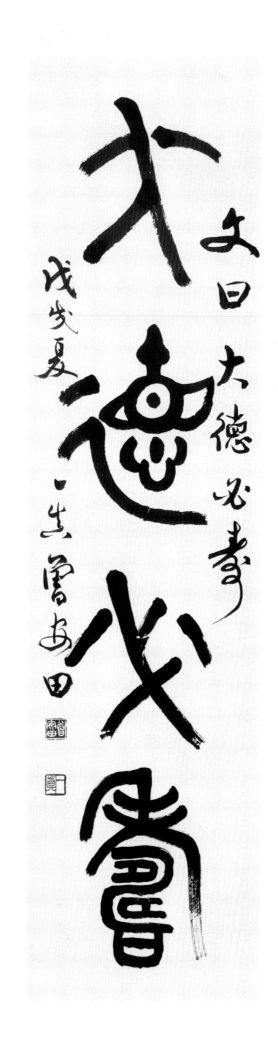

大德必壽 中庸句
篆 35×135 cm
大德必壽
2018 戊戌夏

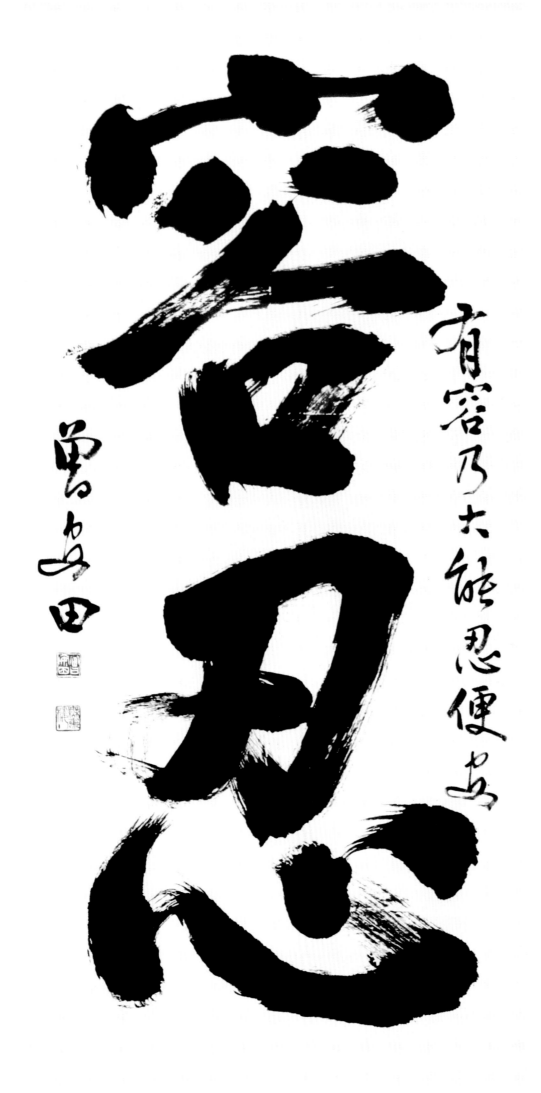

有容乃大能忍便安

容忍

容忍
行書 51×112 cm
容忍 有容乃大，能忍便安。
1998 戊寅秋

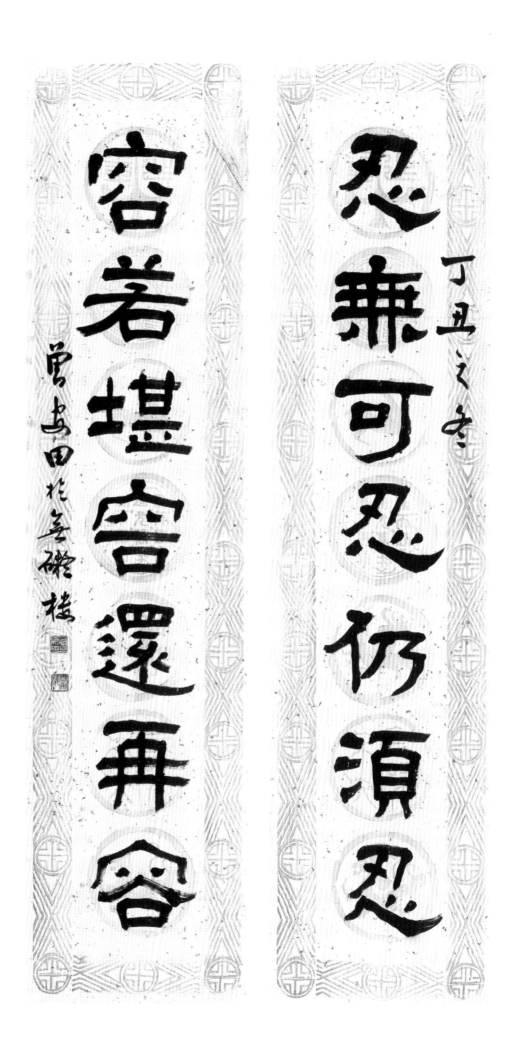

七言對聯　一真綴句
隸書　32×130 cm
忍無可忍仍須忍，容若堪容還再容。
1997　丁丑冬

清可睡畫丹砂研松百之露

強生業寶磬喧竹六之風

己亥春月雲友田

菜根譚

菜根譚句
草書 35×135 cm
讀易曉窗，丹砂研松間之露；
談經午案，寶磬喧竹下之風。
2019 己亥春

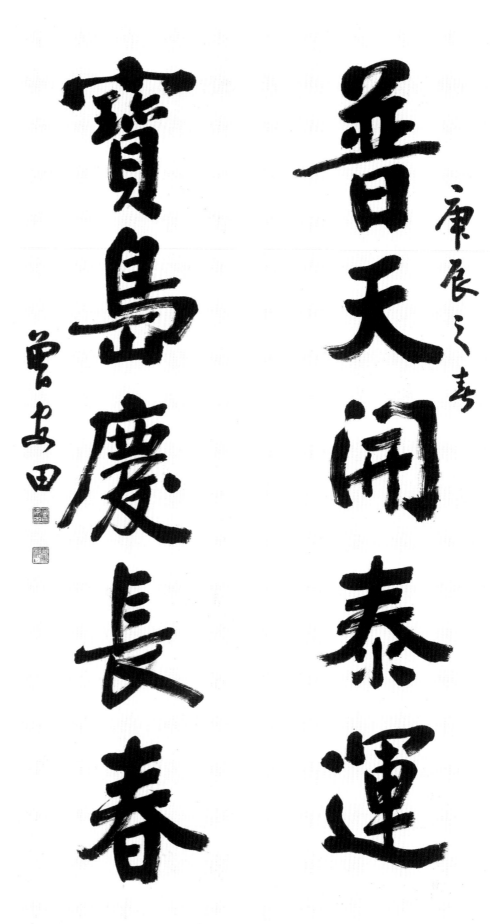

普天開泰運
寶島慶長春

庚辰之春

曾安田

五言對聯 一真作
行書 33×134 cm
普天開泰運，寶島慶長春。
2000 庚辰春

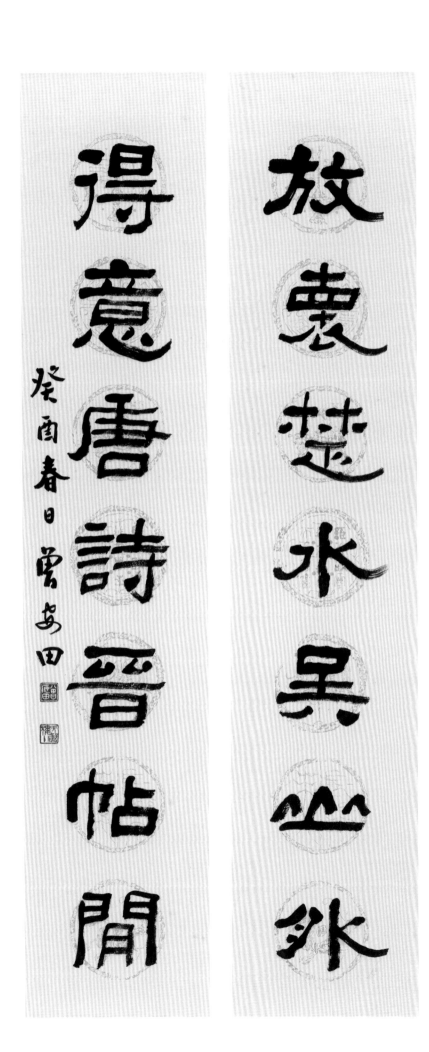

七言對聯 陸遊詩

隸書 22×104 cm

放懷楚水吳山外，得意唐詩晉帖間。

1993 癸酉春

登高使人心曠滌沐使人意遠於雨雪之夜使人神清唫於丘阜之巔使人興邁 乙未迎春錄菜根譚一則 南畫一井多田

菜根譚句
草書 34×137 cm
登高使人心曠，臨流使人意遠；
讀書於雨雪之夜，使人神清；
舒嘯於丘阜之巔，使人興邁。
2015 乙未春

指南宮喜集群賢氣爽秋高九月天逸興
吟聲驚翠羽飛觴笑語醉瓊筵不談時政
陳和呂休道豪雄宋與連今日相逢多雅
士同將快意寄瑤箋

癸未秋暮指南宮雅集感作
一真月安曾安田

一真指南宮雅集感作

行書 34×136 cm

指南宮喜集群賢，氣爽秋高九月天。
逸興吟聲驚翠羽，飛觴笑語醉瓊筵。
不談時政陳和呂，休道豪雄宋與連。
今日相逢多雅士，同將快意寄瑤箋。

2003 癸未秋

険夷原不滞胸中，何異浮雲過太空。
夜靜海濤三萬里，月明飛錫下天風。

王陽明泛海詩
草書 35×135 cm
2019 己亥 花月

翰逸神飛

翰逸神飛
草書 33×135 cm
翰逸神飛
2006 丙戌秋

一叢新菊無人摘芭蕉新折敗
荷傾似對寒唬東籬蘂空奪
奪那曉更清 白樂天詠菊 魯生田

白樂天詠菊
草書 35×135 cm
一夜新霜著瓦輕，芭蕉新折敗荷傾。
耐寒唯有東籬菊，金粟花開曉更清。
2017 丁酉秋

稻穗黃連樹茶叢綠實盆
詩情畫意總在夕陽邨

己亥春郷邦先生容詩一生蘭安田

曹容夫子詩
行草 35×135 cm
稻穗黃連樹，茶叢綠覆盆，
詩情兼畫意，總在夕陽村。
2019 己亥春

人從海角過春分，一襲狸毛酒半醒。底事寒風嬌欲慣，年來積弱不堪聞。鼓浪相望屹自雄，一家胡越月華中。可憐五兩迷津是，知否東西南北風。乙未夏寒田

曹夫子鷺江雜詠
草書 70×137 cm

人從海角過春分，
一襲狸毛酒半醒。
底事寒風嬌欲慣，
年來積弱不堪聞。
鼓浪相望屹自雄，
一家胡越月華中。
可憐五兩迷津是，
知否東西南北風。

2015 乙未夏

孟浩然過融上人蘭若

草書 35×135 cm

山頭禪室掛僧衣，窗外無人水鳥飛。

黃昏半在下山路，卻聽泉聲戀翠微。

2018 戊戌 陽月

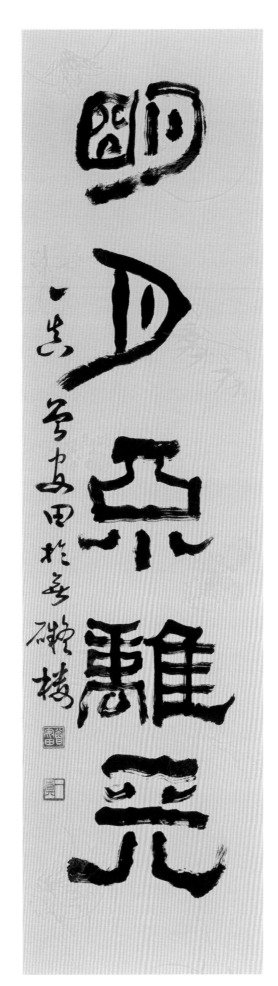
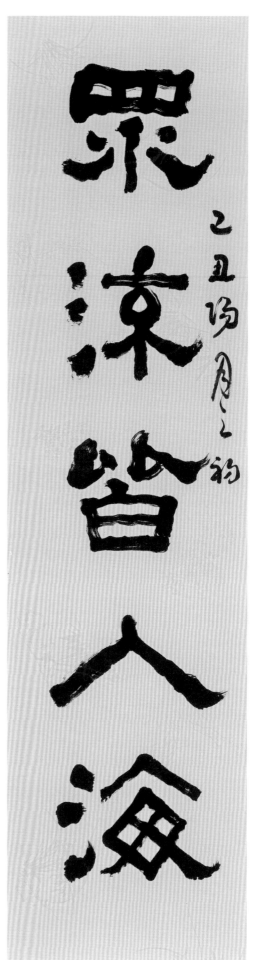

五言對聯 一真綴句
隸書 35×131 cm
眾流皆入海，明月不離天。
2009 己丑陽月

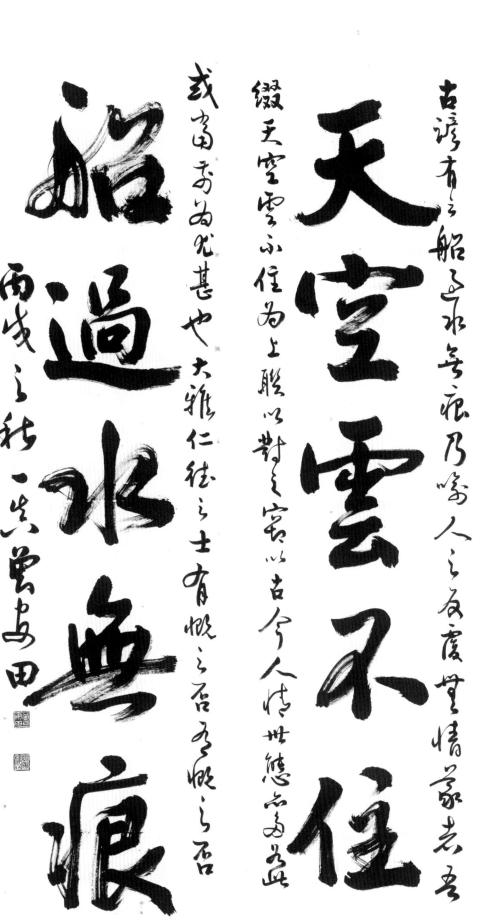

五言對聯 一真綴句
行書 34×134 cm
天空雲不住，船過水無痕。
2006 丙戌秋

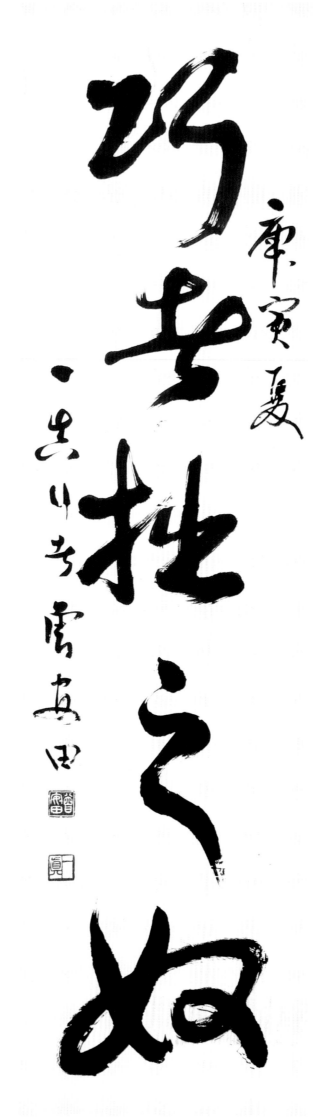

巧者拙之奴
草書 35×133 cm
巧者拙之奴
2010 庚寅夏

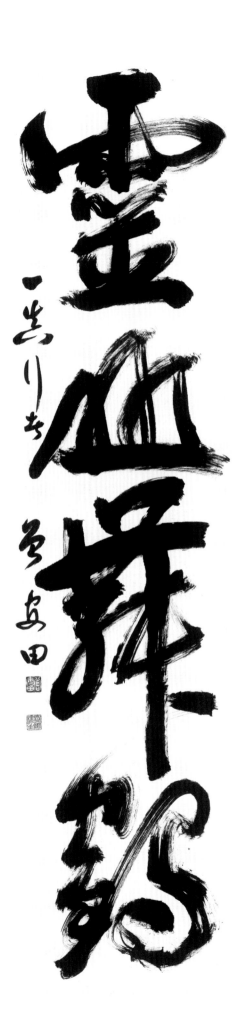

靈山舞鶴
草書 45×182 cm
靈山舞鶴
2017 丁酉夏

松濤夜盪海潮音，丘壑安閒久廢吟。流雲散去來今天高未必知人間，地厚猶須懼陸沈。少壯飛騰彈指過，人生仇敵是光陰。

劉太希先生詩 甲午春

劉太希詩
草書 69×136 cm

松濤夜盪海潮音，丘壑安閒久廢吟。
花好月圓真善美，風流雲散去來今。
天高未必知人間，地厚猶須懼陸沈。
少壯飛騰彈指過，人生仇敵是光陰。

2014 甲午春

萬頃煙波萬頃秋，今年又作泛觴遊。
紅橋雙鎖青山月，嘯傲鯤溟第一州。

渟漚盦主人勃潭秋夜泛月詩一首

澹廬老人劍潭秋夜泛月詩
草書 35×135 cm

萬頃煙波萬頃秋，今年又作泛觴遊。
紅橋雙鎖青山月，嘯傲鯤溟第一州。
2017 丁酉夏

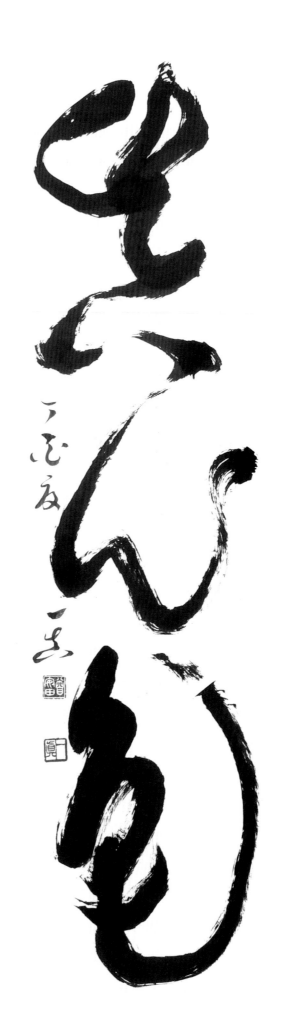

真心色　一真綴句

草書　35×135 cm

真心色

2017　丁酉夏

揾墨摩厓事脫胎覺羅一代家多才
金丹換骨無它訣端自收心養氣來

己巳夏日於無礙樓 曹容田

澹廬曹師論書句

行書 34×134 cm

揾墨摩厓事脫胎，覺羅一代最多才，
金丹換骨無它訣，端自收心養氣來。

1989 己巳夏

虛雲老和尚詩
草書 34×137 cm

鑿破雲根一徑通，禪樓遠在碧霞中，
巖穿雪竅千峰冷，月到禪心五蘊空，
頑石封煙還太古，斜陽入雨灑崆峒，
山僧不記人間事，聞說廣成有道風。

2014 甲午冬

永和九年歲在癸丑暮春之初會于會稽山陰之蘭亭脩禊事也群賢畢至少
長咸集此地有崇山峻領茂林脩竹又有清流激湍暎帶左右引以為流觴曲
水列坐其次雖無絲竹管弦之盛一觴一詠亦足以暢敘幽情是日也天朗氣清
惠風和暢仰觀宇宙之大俯察品類之盛所以遊目騁懷足以極視聽之娛信
可樂也夫人之相與俯仰一世或取諸懷抱悟言一室之内或因寄所託放浪形
骸之外雖趣舍萬殊靜躁不同當其欣於所遇暫得於己快然自足不知老之將
至及其所之既惓情隨事遷感慨係之矣向之所欣俛仰之間以為陳迹猶不能
不以之興懷況脩短隨化終期於盡古人云死生亦大矣豈不痛哉每攬昔人興
感之由若合一契未嘗不臨文嗟悼不能喻之於懷固知一死生為虛誕齊彭殤
為妄作後之視今亦由今之視昔悲夫故列敘時人錄其所述雖世殊事異所以興
懷其致一也後之攬者亦將有感於斯文
千古以來世人以右軍之書勢逸鋒藏如
龍跳天門虎卧鳳閣故獨步人間余素愛蘭亭集序雖非右軍真蹟惟每一玩對無不
神馳　歲次己卯立春後十三日錄於無礙樓南牕鐙下　曾安田

蘭亭集序
行書 29×55 cm
釋文略
1999　己卯春

永和九年歲在癸丑暮春之初會于會稽山陰
之蘭亭修禊事也群賢畢至少長咸集此地
有崇山峻領茂林修竹又有清流激湍暎帶
左右引以為流觴曲水列坐其次雖無絲竹管弦
之盛一觴一詠亦足以暢敘幽情是日也天朗氣清
惠風和暢仰觀宇宙之大俯察品類之盛所以遊
目騁懷足以極視聽之娛信可樂也夫人之相與俯
仰一世或取諸懷抱悟言一室之內或因寄所託放
浪形骸之外雖趣舍萬殊靜躁不同當其欣於
所遇暫得於己快然自足曾不知老之將至及
其所之既倦情隨事遷感慨係之矣向之所欣
俛仰之閒以為陳迹猶不能不以之興懷況修短
隨化終期於盡古人云死生亦大矣豈不痛哉每
攬昔人興感之由若合一契未嘗不臨文嗟悼

小字節另帖蘭亭序
行書 27×27 cm
釋文略
1997 丁丑秋

萬古山中水沙連，邵族原住水潭邊；
潭中有島分日月，青山映水碧連天。

呂自揚 日月潭詩
草書 33×135 cm
2019 己亥夏

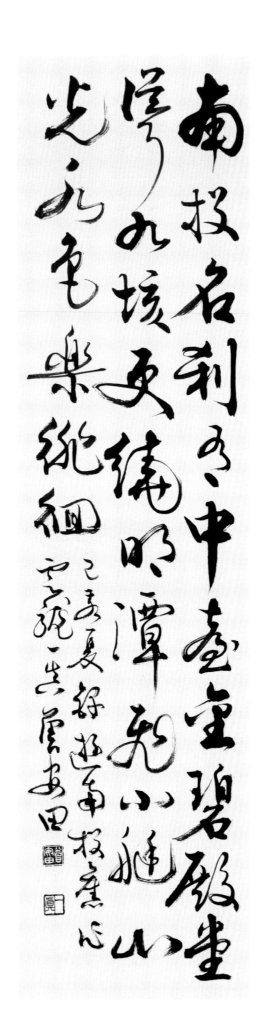

一　真遊南投舊作
草書　35×135 cm
南投名剎有中臺，金碧殿堂聳九垓。
更繞明潭飛小艇，山光水色樂徘徊。
2019 己亥夏

新雁南來片影孤，冷雲深處宿菰蘆。

放翁句 新雁有感 歲己亥春耀三熙

放翁聞新雁有感

草書 35×135 cm

新雁南來片影孤，冷雲深處宿菰蘆。

不知湘水巴陵路，曾紀漁陽上谷無？

2019 己亥春

夜飲東坡醒復醉，歸來彷彿三更。家童鼻息已雷鳴。敲門都不應，倚杖聽江聲。

長恨此身非我有，何時忘卻營營。夜闌風靜縠紋平。小舟從此逝，江海寄餘生。

蘇東坡臨江仙詞 夜飲歸臨皋
草書 68×135 cm
夜飲東坡醒復醉，歸來彷彿三更。
家童鼻息已雷鳴。敲門都不應，
倚杖聽江聲。長恨此身非我有，
何時忘卻營營。夜闌風靜縠紋平。
小舟從此逝，江海寄餘生。
2017 丁酉花月

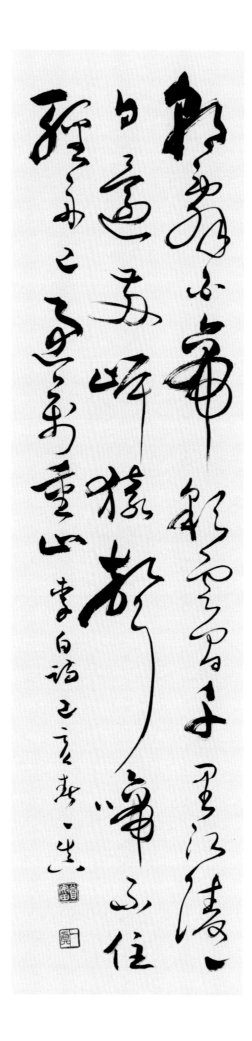

李白詩 下江陵
草書 35×138 cm
朝辭白帝彩雲間，千里江陵一日還。
兩岸猿聲啼不住，輕舟已過萬重山。
2019 己亥春

李白乘舟將欲行，忽聞岸上踏歌聲。
桃花潭水深千尺，不及汪倫送我情。

李白贈汪倫詩
草書 35×135 cm
2019 己亥春

皇都初度臘鳳輦出深

宮高憑樓臺上遙瞻灞

唐人林寬省試臘後望春宮詩

行書 45×181 cm

之一 皇都初度臘，鳳輦出深宮。高憑樓臺上，遙瞻灞
之二 灞中。仗凝霜彩白，袍映日華紅。柳眼方開
之三 凍，鶯聲漸轉風。御溝穿斷靄，驪岫照斜空。時見
之四 宸遊興，因觀稼穡功。

2016 丙申 花月

薄中仗凝霜彩白袍

映日華紅柳眼方罪

凍紫鴬鳥澌轉風徹溝堂生

鸂鶒露驪岫照斜空時見

宸游興因觀稼穡儲功録

唐人林寬者試朦游坐考宮詩
丙申元月滄瘦門人雲龍三三蜀安田

水陸草木之花，可愛者甚蕃。晉陶淵明獨愛菊。自李唐來，世人甚愛牡丹。予獨愛蓮之出汙泥而不染，濯清漣而不夭，中通外直，不蔓不枝，香遠益清，亭亭淨直，可遠觀而不可褻玩焉。予謂菊，花之隱逸者也；牡丹，花之富貴者也；蓮，花之君子者也。噫！菊之愛，陶後鮮有聞。蓮之愛，同予者何人？牡丹之愛，宜乎眾矣。愛蓮說　曾安田

周敦頤愛蓮說

楷書　69×135 cm

水陸草木之花，可愛者甚蕃。晉陶淵明獨愛菊。自李唐來，世人甚愛牡丹。予獨愛蓮之出淤泥而不染，濯清漣而不夭，中通外直，不蔓不枝，香遠益清，亭亭淨直，可遠觀而不可褻玩焉。予謂菊，花之隱逸者也；牡丹，花之富貴者也；蓮，花之君子者也。噫！菊之隱逸者也，花之富貴者也；蓮，花之君子者也。噫！菊之愛，陶後鮮有聞。蓮之愛，同予者何人？牡丹之愛，宜乎眾矣！

1991　辛未秋

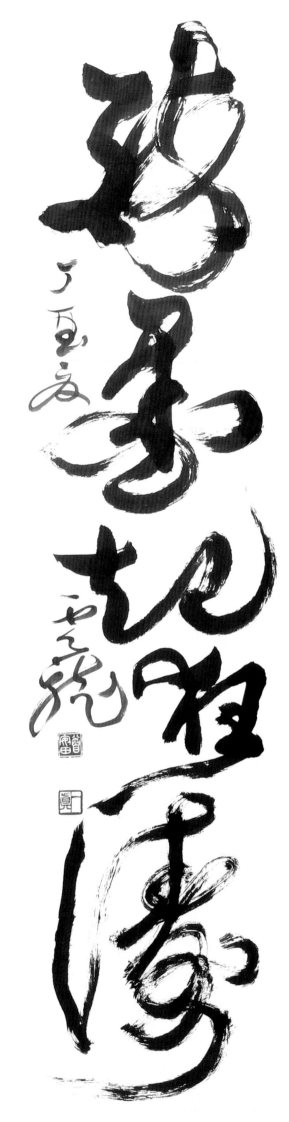

醉墨起狂濤
狂草　34×136 cm
醉墨起狂濤
2017　丁酉夏

懷素自敘帖

草書 45×180 cm

十之一：

懷素家長沙，幼而事佛，經禪之暇，頗好筆翰。然恨未能遠覩前人之奇跡，所見甚淺。遂擔笈杖錫，西遊上國，謁見當代名公，錯綜其事。遺編絕簡，往往遇之，豁然心胸略無疑滯。魚箋絹素，多

十之二：

所塵點，士大夫不以為怪焉。顏刑部書家者流，精極筆法，水鏡之辯，許在末行。又以尚書司勳郎盧象、小宗伯張正言，曾為歌詩，故敘之曰：「開士懷素，僧中之英，氣概通疏，性靈豁暢。精心草

十之三：

聖，積有歲時，江嶺之間，其名大著。故吏部侍郎韋公陟，覩其筆力，勖以有成。今禮部侍郎張公謂，賞其不羈，引以遊處。兼好事者同作歌以贊之，動盈卷軸。夫草稿之作，起於漢代，杜度、崔瑗，始以妙聞。迨

十之四：

乎伯英，尤擅其美。羲獻茲降，虞陸相承，口訣手授。以至于吳郡張旭長史，雖姿性顛逸，超絕古今，而楷精法詳，特為真正。真卿早歲常接遊居，屢蒙激昂，教以筆法。資質劣弱，又嬰物務，不能懇習，迄以

不豪諸士大夫吉不以為俗司欲而乘吉以精指
極筆法而説之類伊生末刊又以當主同欲
邪室家以承伯張正言名為新詩故稱以俱
士惟親修神之美筆亞通諫惜寶郭暢精以罕

雲積与棄時以發之寫言名大寬相隶郡俗陀事
乃沙欽吾筆力勤以未欠誰郡佚邪佳宣掌老
小薊引以遊墨重好多志同化於增以勤盡考輔
支字棄之但起於漢代朴度望援如以妙也色

辛伯美尤極言美榮熱莊漣寬達和擧口説
辛探以王于學邪九生更璘海性特逸如珽出七
雨枯精法洋特為此正出口平案考梅超正展之采
海沁京以筆法貴寶為猶又西物路於於對明遠以

葛朱世畫二扇因可收但魚兒陪伯瑞横山摩連
庚孫人皆重畫觀向其佳但初我軍妻請其拙現
摇客入室之室扶掃子家老軾子二孫去去討法
等云生何難但不孫浪平第遥去連那以舒言後張

禮部云春坊之施妨入庭孫雨花雨郭海堂雲直君
二初增經煙浪古松又以山冊單倘峰王舫物過
四室操銘水域松孫性士扶山仲鈿鐵朱夏士連
云第山種鹿章泉字米以民警記去朱操林舟

珥三吉至那喜堂室鳥古唐雄孫半樹東近
宜又云種之山旅老粗去名吕那陪去言不可拔史
怪素之為也年言得二狼僵以粗枝堡以不可張
君李伏史予之苦孫化也時人得之張孫上

十五：

無成。追思一言，何可復得。忽見師作，縱橫不羣，迅疾駭人，捨子奚適。嗟歎不足，聊書此以冠諸篇首，溢乎箱篋。其迹形似，則有張

十之六：

禮部云：「奔蛇走虺勢入座，驟雨旋風聲滿堂。」盧員外云：「初疑輕煙澹古松，又似山開萬仞峰。」王永州邕曰：「寒猿飲水撼枯藤，壯士拔山伸勁鐵。」朱處士遙云：「筆下唯看激電流，字成只畏盤龍走。」敘機格，則

十之七：

有李御史舟云：「昔張旭之作也，時人謂之張顛。今懷素之為也，余實謂之狂僧。以狂繼顛，誰曰不可？」張公又云：「稽山賀老粗知名，吳郡張顛曾不易。」許御史瑤云：「志在新奇無定則，古瘦灑驪半無墨。醉來信

十之八：

手兩三行，醒後却書書不得。」戴御史叔倫云：「心手相師勢轉奇，詭形怪狀翻合宜。人人欲問此中妙，懷素自言初不知。」語疾速，則有竇御史冀云：「粉壁長廊數十間，興來小豁胸中氣。忽

十之九：
然絕叫三五聲，滿壁縱橫千萬字。」戴公又云：「馳豪驟墨列
奔駟，滿座千聲看不及」。目愚劣，則有從父司勳員外郎吳興
錢起詩云：「遠錫無前侶，孤雲寄太虛。狂來輕世界，醉裏得
真如。」
十之十：
皆辭旨激切，理識玄奧，固非虛蕩之所敢當，徒增愧畏耳。
時大曆丁巳冬十月廿有八日。
時在丙申中秋之夜意臨懷素自敘帖全文於無礙樓南窗（時強颱
莫蘭蒂馬勒卡襲台並記）
2016 丙申 仲秋

唐虞世南詠蟬詩
草書 33×135cm
垂緌飲清露，流響出疏桐。
居高聲自遠，非是藉秋風。
2017 丁酉夏

王勃滕王閣詩
草書 66×138 cm
滕王高閣臨江渚，佩玉鳴鸞罷歌舞。
畫棟朝飛南浦雲，珠簾暮捲西山雨。
閒雲潭影日悠悠，物換星移幾度秋。
閣中帝子今何在？檻外長江空自流。
2018 戊戌冬

滕王高閣臨江渚，佩玉鳴鸞罷歌舞。畫棟朝飛南浦雲，珠簾暮捲西山雨。閒雲潭影日悠悠，物換星移幾度秋。閣中帝子今何在？檻外長江空自流。

戊戌冬，好膳王閣詩，雲勃書田

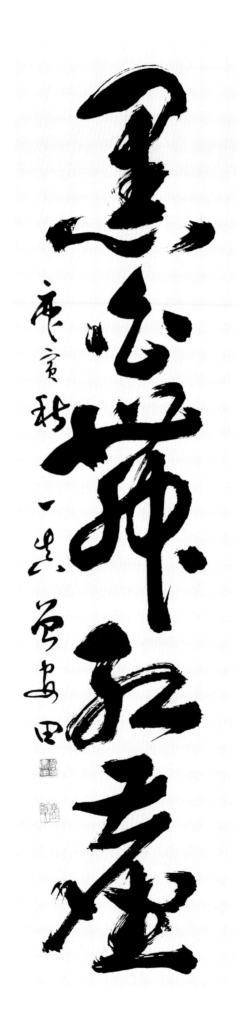

黑白舞紅塵 一真作
草書 45×180 cm
黑白舞紅塵
2010 庚寅秋

玉露凋傷楓樹林巫山巫峽氣蕭森江間
波浪兼天湧塞上風雲接地陰叢菊兩
他日淚孤舟一繫故園心寒衣處處催刀尺

杜甫秋興八首

行草 66×240 cm

十之一

玉露凋傷楓樹林，巫山巫峽氣蕭森。江間波浪兼天湧，塞上風
雲接地陰。叢菊兩開他日淚，孤舟一繫故園心。寒衣處處催刀
尺，白

十之二

帝城高急暮砧。夔府孤城落日斜，每依北斗望京華。聽猿實下
三聲淚，奉使虛隨八月槎。畫省香爐違伏枕，山樓粉堞
隱悲笳。請看石上藤蘿月，已映洲前蘆荻花。千家山郭靜朝暉，

十之三

日日江樓坐翠微。信宿漁人還泛泛，清秋燕子故飛飛。匡衡抗
疏

十之四

功名薄，劉向傳經心事違。同學少年多不賤，五陵裘馬自輕肥。
聞道長安似弈棋，百年世事不勝悲。王侯第宅皆新主，文武衣

帝城高急暮砧

夔府孤城落日斜，每依北斗望京華。聽猿實下三聲淚，奉使虛隨八月槎。畫省香爐違伏枕，山樓粉堞隱悲笳。請看石上藤蘿月，已映洲前蘆荻花。

千家山郭靜朝暉，日日江樓坐翠微。信宿漁人還泛泛，清秋燕子故飛飛。匡衡抗疏功名薄，劉向傳經心事違。同學少年多不賤，五陵衣馬自輕肥。

聞道長安似弈棋，百年世事不勝悲。王侯第宅皆新主，文武衣

羽扇昔時立小軍山童鼓振旗田串高羽
芳馳魚龍游齊家秋江次故國千尋雲不
思蓬萊言游翠南山逢霞雲雲青潭

召西塞琉池降玉如東來崇氣滿函照
雲鵠雅尾軍言前日孤龍鱗後雲影沁
漱江雲華晚來回春瑣點和班聖塘岫口

世江郎萬里風煙樓臺秋色雲青林通
侮筆美公窶小苑入畫延珠簾菴鋪桂圓黃鵠
餘殘千檣起如鷗四弓弓憐影舞一地

秦中自古帝王州，昆明池水漢時功，

武帝旌旗在眼中。織女機絲虛夜月，石鯨鱗甲

動秋風。波漂菰米沉雲黑，露冷蓮房墜粉

十之五
冠異昔時。直北關山金鼓振，征西車馬羽書馳。魚龍寂寞秋江
冷，故國平居有所思。蓬萊宮闕對南山，承露金莖霄漢

十之六
間。西望瑤池降王母，東來紫氣滿函關。雲移雉尾開宮扇，日
繞龍鱗識聖顏。一臥滄江驚歲晚，幾回青瑣點朝班。瞿塘峽口

十之七
曲江頭，萬里風煙接素秋。花蕚夾城通御氣，芙蓉小苑入邊愁。
珠簾繡柱圍黃鵠，錦纜牙檣起白鷗。回首可憐歌舞地，

十之八
秦中自古帝王州。昆明池水漢時功，武帝旌旗在眼中。織女機
絲虛夜月，石鯨鱗甲動秋風。波漂菰米沉雲黑，露冷蓮房墜粉

紅闈塞極天惟鳥道，江湖滿地一漁翁。昆吾御宿自逶迤，紫閣峰陰入渼陂。香稻啄餘鸚鵡粒，碧梧棲老鳳凰枝。佳人拾翠春相

十之九
紅。關塞極天惟鳥道，江湖滿地一漁翁。昆吾御宿自逶迤，紫閣峰陰入渼陂。香稻啄餘鸚鵡粒，碧梧棲老鳳凰枝。佳人拾翠春相

十之十
問，仙侶同舟晚更移。彩筆昔曾干氣象，白頭吟望苦低垂。敬錄杜甫秋興八首

歲次丁酉夏日滄盧門人雲龍一真曾安田書於無礙樓
※本件十聯屏二〇一八年展於上海朵雲軒後並被珍藏

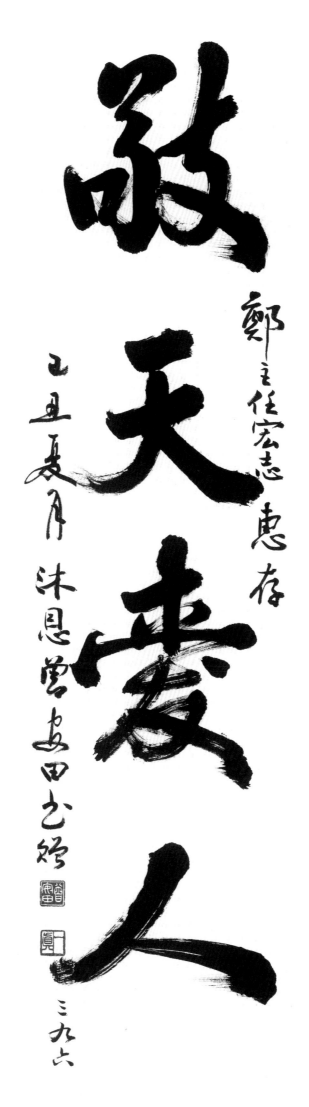

敬天愛人

鄭之任宏志惠存

乙丑夏月

沐恩當安田吉婿

三九六

敬天愛人
行書 34×136 cm
敬天愛人
2009 己丑夏月

別夢依依到謝家　小廊回合曲闌斜

多情只有春庭月　猶為離人照落花

唐張泌寄人詩　丙申夏一生

唐張泌寄人詩
行書 34×136 cm
別夢依依到謝家，小廊回合曲闌斜。
多情只有春庭月，猶為離人照落花。
2016 丙申夏

194

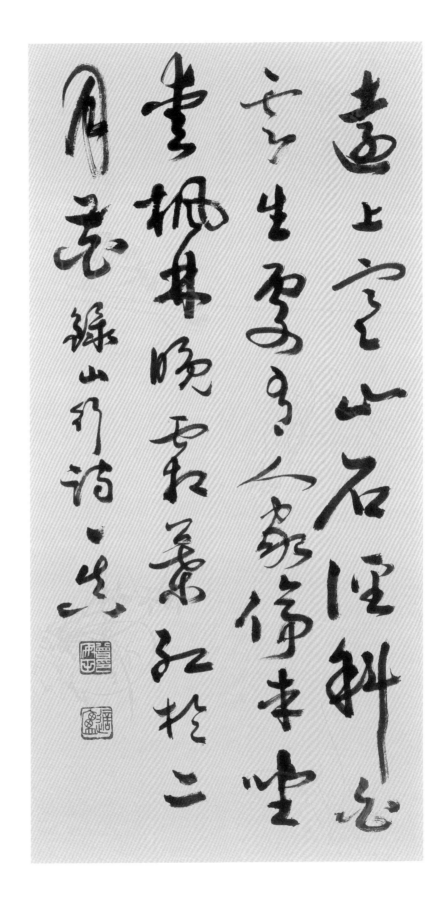

杜牧山行詩
草書 34×67 cm
遠上寒山石徑斜，白雲生處有人家。
停車坐愛楓林晚，霜葉紅於二月花。
2009 己丑秋

神經外科顯微手術心法：

神經系統，繁雜交錯，概屬萬端，即有進出之經線，後有動靜之血脈，枝開血散，曲聚為實。

顱之所護為髓，髓有灰白，外灰內白為腦，外白內灰為幹，延為脊髓，乃椎骨所護者也，髓質軟嫩，狀似豆腐，繫膜包覆，蛛膜流液，硬膜為壁。觀其形則井然有序，色鮮粉潤，博動有節；聞其聲則隱然和拍，呼吸起伏，心率快慢，應符入韻。

唯痾兆侵蝕，血腫膿瘍，贅骨沈痾自外而入；癌瘤積液，髓腫發炎由內而生。髓變質實，血脈失衡，色昏駁雜，博動突迸，拍節

心之步，綜理全局，握先見之機，無顧生體，自體、助體三者，迺隨境為變，協同一氣，毫釐分秒，綜綜入扣。若顱干梏，或有差池，均從鑄錯，而致追悔莫及也，可毋慎歟。因是之故，每一當下，心雖無鶩，卻存諍友，靜立心旁，審時度勢，耳提面命，鼓舞怯懦，砥抑驕淫，速緩和節，上下左右均顧，裡外深淺遍察。善冢後學助手提醒，則必謙恭細聆，惠戒不恥下問，捐棄自負自義，無我無為，只求患者之最高利益。須知手中熱一命，成敗轉瞬間，謹慎臨淵深，奮勇渡千秋。

寧寧數言，愚魯之悟，謹為後

榮總神經外科顯微手術心法

硬筆字　38×101 cm

榮總神經修復科權威鄭宏志主任之精研顯微手術心法

釋文略

2013 癸巳秋

感懷詩 一 真作

行草 35×135 cm

三十七年侍碩儒，曹公恩遇實多殊，

神融書道禪詩妙，心寫澹廬立雪圖。

2020 庚子秋

花絮

曹容（秋圃）恩師遺照　　　　　先母曾氏阿未遺容　　　　　先父曾江富遺容

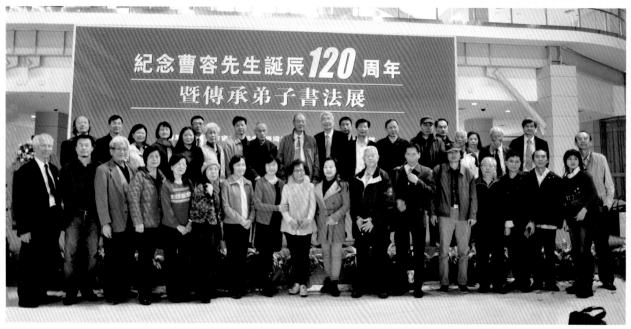

2016一真參加紀念曹容先生誕辰120週年暨傳承弟子書法展於廈門

2017一真率學員舉辦雲龍戲墨繞三重作品聯展於故鄉三重社教館開幕後與賓友等合影

2016—真率雲龍學員舉辦龍舞雲從師生展於明志科大藝廊與劉祖華校長及賓友合影於會場

2016—真偕雲龍及新莊藝友受六軍團任季男中將邀請到隊部作軍民同歡春節揮毫並代表接受任指揮官頒贈紀念品

2017—真將澹廬書會所編印之澹雅風清曹容書法全集贈送法鼓山果東方丈並留影

2017—真受邀參加台北嘎檔文化節暨中華書畫大展在張榮發基金會舉行與慧吉祥大活佛合影

2017一真與滄廬書會幹部合影於北京朵雲軒展場

2017一真行草書十聯屏杜甫秋興八首展於上海朵雲軒與大陸書法同好合影

2017一真與滄廬書會幹部合影於安吉吳昌碩會館

2017一真在上海錦沅文化館舉行書法個展時留影

2017一真與滄廬書會同仁參觀吳昌碩紀念館留影

2018一真參加澹廬書會作品聯展於北京台灣會館後即席揮毫〝翰墨緣深兩岸情長〞八大字後留影

2018一真參觀陳維德博士於國立國父紀念館中山畫廊舉行游藝周甲書藝回顧展開幕式後與換鵝書會鵝友合影

2018一真組雲龍師生五人藝遊紐約展時由旅居當地的知交何秉政伉儷獻花並與王懋軒老會長施卿柔理事長張博尊博士及參展學員等合照留念

2018一真於明志科大校園清遊時留影

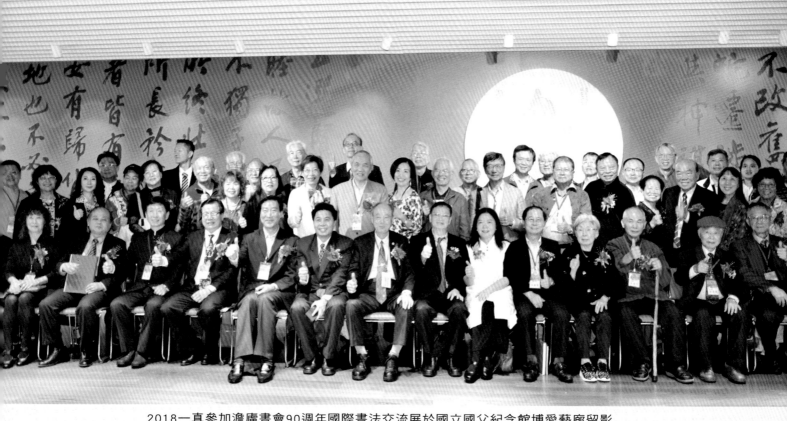

2018一真參加澹盧書會90週年國際書法交流展於國立國父紀念館博愛藝廊留影

2018一真受邀參加峇盧豐碑--中華峇盧書法學會十周年會員書畫展暨書法名家碑刻展合影留念

2018一真組雲龍師生五人藝遊紐約在法拉盛第一銀行藝廊辦展,駐地僑委會紐約文教中心主任黃正傑及副主任葉余帝到場觀展並合影

一真留影於1997丁丑年提前退休前夕,並笑言道:雙手推開生死路,一身跳出是非門以自勵

2018國際洪門南華山成立87週年紀念大會一真偕同藝文顧問參加與劉沛勛主席暨各幹部等合影

2018一真參加澹廬書會在東京美術館作品展獲大會頒發金獎

2018一真參觀梁永斐館長在台藝大學辦創新與傳統，變與常書畫展時合影

2018一真於紐約舉辦雲龍五人書法展時由旅居當地之何秉政兄偕同以大愛無疆之作品贈送美國眾議員游賀並合影

2018日本名書刻家尾崎蒼石伉儷偕和田廣幸先生及藝友參觀一真作品後合影於東京美術館展場

2018一真與澹廬書會同仁作品聯展於北京台灣會館後在館前合影

2018一真與澹廬書會同仁於北京展後旅遊天安門廣場

2019一真參加福建東山縣書法交流展即席揮毫

2018一真與澹廬同仁於日本美術館書法展後旅遊於電子地標留影

2019一真舉辦明志現祥龍書法個展於明志科技大學明志藝廊，卻因疾住院榮總乃請假主持開幕式與賓友合影留念

2019一真參加己亥新春開筆大會作品展會場留影

2019一真以草書懷素醉僧帖參與新莊書畫會作品聯展與于玟副局長朱思戎區長及會友合影

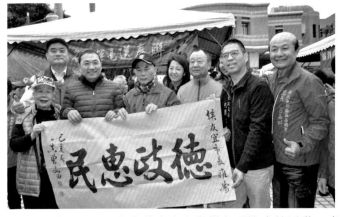

2019新莊區公所在文化藝術中心舉辦各項迎春節活動一真以〝德政惠民〞作品贈送侯友宜市長並與民代地方人士合影

2019一真與交往將近七十年並受諸多關照的老友陳萬賜觀展後合影於明志科大藝廊展場

2019一真參加換鵝書會聯展於友生昌與部份鵝友合影

2019一真參加中國書法學會會議於中崙高中

我思我想欣然有得，會心一笑。
從古人生企百年，百年世事萬千千，
康強切要平安過，聲望還須福慧延，
德位崇隆由善積，兒孫孝友必仁先，
盡心施捨宏天道，不計命長順自然。

　　　　　　庚子秋一真八十感作

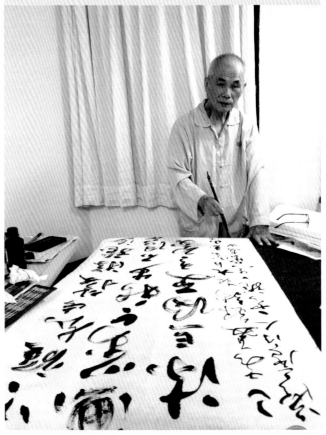

2019夏一真療養於台北榮總仍力疾書寫參加中韓交流展作品

2019一真參加福建東山縣書法交流展後留影

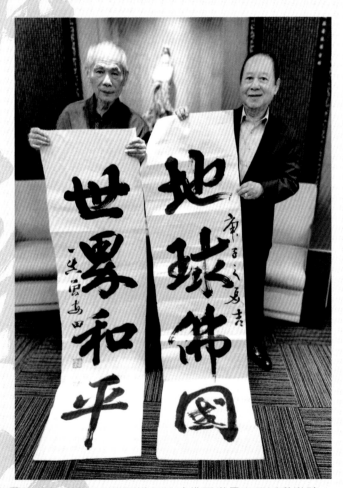

2020悟覺妙天大禪師推行地球佛國世界和平活動邀請一真參加提供作品合影

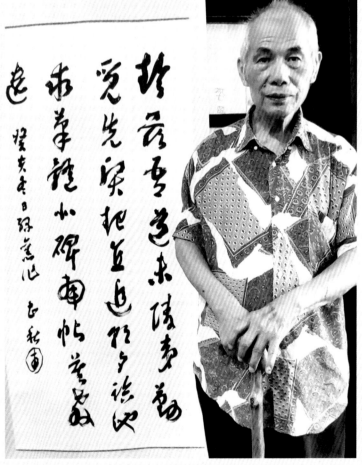

2020一真參觀於北投梅庭收藏展在曹先師墨寶邊留影，作品未蓋章

2019藝友與一真所書靜觀作品合影

2020一真參加張穆希藝友於桃園市立圖書館平鎮分館舉行穆然書會無聲之樂師生書法聯展合影

2020新莊書畫會舉辦新北市民書畫展於一真故鄉三重區玫瑰社教館，參展並合照

2020一真年邁80後認為人生應
以健康平安為第一

2020一真留影於北投文學步道區

2020一真受邀參加中華民國書法教學研究學
會舉辦會員大會於台北天成飯店與藝友討論
運筆心得

2020,9,12一真參加澹廬書會紀念曹公125歲週年誕辰追思會後合影

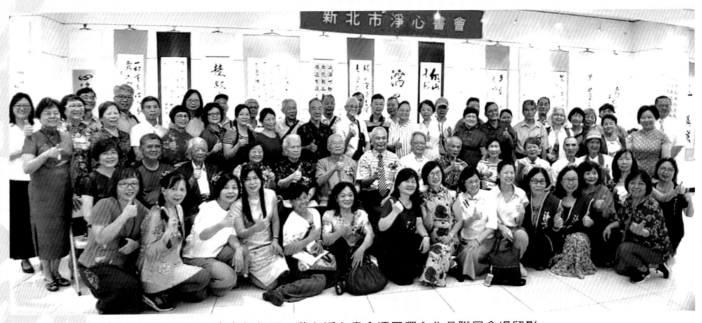

2020一真參加何正一藝友淨心書會濡墨潤心作品聯展會場留影

年表

西元	歲次	民國	年　表　內　容
1777	丁酉		祖籍福建省泉州府同安縣，龍頭山龍山堂安仁里 14 都，登贏堡曾營社甫西鄉人。先祖大福公於西元 1777 年乾隆 42 年歲次丁酉渡海來台，已累七世。
1917	丁巳	6	民國 6 年 9 月 11 日（日大正 6 年），農曆 7 月 25 日父曾江富出生，設籍台北縣三重鎮二重埔頂崁街 48 號。
1920	庚申	9	民國 9 年 1 月 4 日（日大正 9 年），母杜呂氏阿未出生。（查實為 1919 民國 8 年歲次己未，農曆 11 月 14 日出生）。
1937	丁丑	26	11 月 23 日父曾江富與母曾杜呂氏阿未結婚。
1938	戊寅	27	10 月 11 日長兄曾安全出生。
1940	庚辰	29	9 月 14 日安田出生。
1942	壬午	31	農 8 月 1 日三弟曾順福出生，嗣過繼五叔曾水金。
1944	甲申	33	6 月 1 日四弟曾安成出生。
1949	己丑	38	1 月 2 日五弟曾根煌出生。
1952	壬辰	41	5 月 4 日六弟曾文貴出生。
1953	癸巳	42	5 月 3 日四弟曾安成（時年 10 歲）五弟曾根煌（時年 5 歲）兩人於同日傍晚墜井身亡。
1953	癸巳	42	7 月於三重鎮二重國小第八屆畢業。
1955	乙未	44	9 月 20 日七弟曾文良出生，出嗣舅舅呂萬得為呂文良。
1957	丁酉	46	10 月 1 日入澹廬師事曹容（秋圃）先生研習詩文書法。
1959	己亥	48	參加第一屆中、日文化交流書法展獲全國臨書部第三名。
1960	庚子	49	5 月娶郭芳子為妻。
1961	辛丑	50	長女玉文出生（國曆 7 月 17 日，農曆 6 月 5 日）。
1962	壬寅	51	以乙瑛碑一件入選第二屆鯤島書畫展。
1962	壬寅	51	服兵役於金門，書寫一件金剛經句（凡所有相皆是虛幻，應無所住而生其心）贈送海印寺保存至今。
1962	壬寅	51	9 月 28 日參加中國書法學會為創會會員。

西元	歲次	民國	年　表　內　容
1963	癸卯	52	次女麗如出生（農曆 12 月 7 日出生，53 年 10 月 10 日申報）。
1965	乙巳	54	三女麗心出生（國曆 7 月 16 日，農曆 5 月 19 日）。
1967	丁未	56	7 月參加日本書藝院獲準特選賞狀。
1967	丁未	56	四女敏華出生（國曆 8 月 16 日農曆 6 月 6 日，出嗣江龍模先生為長女，改名為江宜庭。）
1968	戊申	57	五女韻華出生（國曆 10 月 11 日農曆 8 月 30 日），因四女敏華出養，江龍模申報為己生長女，故申登為四女。
1969	己酉	58	參加第一屆滄盧一門書法展於國軍文藝中心，其後年年參展。
1969	己酉	58	7 月 12 日作品參加大日本書藝院獲秀作獎。
1970	戊戌	59	六女美文出生（國曆 11 月 11 日農曆 8 月 15 日，出生別事由同韻華，故申登為五女）
1971	辛亥	60	3 月 27 日應 60 年台灣省地方行政人員特考及格，6 月 10 日分發三重市公所任財政課員後調秘書室課員。
1973	癸丑	62	10 月 1 日辭離三重市公所轉任建設公司經理，63 年 1 月離職。
1973	癸丑	62	長男曾建銘出生（國曆 10 月 16 日農曆 10 月 1 日）。
1974	甲寅	63	3 月 1 日任職新莊鎮公所財政課員並遷居新莊鎮中港路 286 巷 26 號 2 樓宿舍。
1975	乙卯	64	5 月（農 3 月 29 日）三弟曾順福往生。
1976	丙辰	65	次男曾耀德出生（國曆 3 月 8 日農曆 2 月 8 日）。
1977	丁巳	66	受邀書寫對聯鐫刻於新莊武聖廟。
1977	丁巳	66	仲春為三重市碧華寺重修紀念恭書明憨山大師醒世歌並鐫刻於寺壁。
1977	丁巳	66	因提倡書法振興文風有功，獲省府列入中華文化薪傳者，由中華文化復興運動推行委員會台灣省分會主委李登輝，頒發表揚狀。
1979	己未	68	68 年秋，從公熱誠服務，為民解難題，民贈以多金，雖值困境，堅持不受，轉報有司，獻歸原贈者，受有司嘉獎，曹師知而美之，特書『讀聖賢書得其真髓，清慎奉公與古比美』之句嘉勉。
1982	壬戌	71	以行楷書寫對聯鐫刻於台北市長安西路 263 號台疆樂善壇。
1982	壬戌	71	2 月 3 日（農曆 1 月 10 日）慈母曾媽杜呂氏阿未往生，享壽 64 歲。

西元	歲次	民國	年　表　內　容
1983	癸亥	72	春月書楷書對聯並鐫刻於三重市碧華寺三樓。
1983	癸亥	72	7月5日獲台灣省71年度推行中華文化的薪傳者。
1983	癸亥	72	獲台北縣書畫展社會組書法特優。
1985	乙丑	74	隨中國書法學會訪問團代表參加第三回國際書法展日本東京大展。
1985	乙丑	74	換鵝書會原成員10人，後林千乘、高晉福退出，加入曾安田、陳維德、杜忠誥、李郁周合為12人，嗣再加入陳坤一、黃宗義、林隆達共15人。
1986	丙寅	75	擔任滄廬書會總幹事至77年止，77年曹師母寶婺星沈。
1986	丙寅	75	10月6日受台北縣政府聘任為『紀念蔣公百年誕辰書法比賽台北縣複賽』評判員。
1987	丁卯	76	民國76年起在徐六郎及蔡家福兩位市長之充分授權下，由公所自行辦理『新莊書畫展』，除市公所編列部份經費外，不足款由曾安田向各界籌募挹注，至民國85年連續舉辦十屆。
1987	丁卯	76	8月8日參加陳逢源先生文教基金會辦理第三屆古典詩學研修會修業期滿並以第三名成績結業。
1988	戊辰	77	元月受聘為新莊地藏庵重修委員會顧問。
1988	戊辰	77	9月30日應邀參加由韓日中書藝文化交流協會主辦『韓日中書藝文化國際交流展』並入編作品集。
1989	己巳	78	3月11-25日應邀參加『1989韓、中、日國際展』於世宗文化會館展示廳並入編作品集致贈感謝狀。
1989	己巳	78	3月25日以對開行草書劉太希七律一首，作品榮獲台北縣第一屆美展書法類第二名，受頒獎杯一座並入編作品彙刊。
1989	己巳	78	5月以作品一件參加中國書法學會第十七次會員展並入編作品集。
1989	己巳	78	9月14-20日舉辦首次書法個展於台北市國軍文化藝術中心二樓藝術廳並刊印第一輯曾安田書法作品集。
1989	己巳	78	10月25日參加第四回日韓華書道交流聯合展並入編專輯。
1989	己巳	78	民國78—81年任第十一屆中國書法學會副秘書長。
1990	庚午	79	春月為三重市碧華寺廟門右側書寫隸書對聯並鐫刻。
1990	庚午	79	受聘中華民國書法教育學會第六屆名譽理事。
1990	庚午	79	清秋周植夫老師撰句對聯，曾安田隸書鐫刻於台北市艋舺青山宮三樓玉皇上帝殿門首。

西元	歲次	民國	年　表　內　容
1990	庚午	79	9 月 15 日以行書劉太希詩『飛鴻到處…』作品一件捐贈台北縣立文化中心典藏並入編專集。
1990	庚午	79	10 月 20 日應邀參加 79 年文藝季台北縣美術家聯展並入編作品集。
1990	庚午	79	12 月 8 日參加中國書法學會在新加坡舉辦第一回國際書法交流大展並入編作品集。
1991	辛未	80	擔任滄廬書會第二屆副會長。
1991	辛未	80	元月 1 日當選中國書法學會第十屆理事，任期 80/1/1 至 83/12/31。
1991	辛未	80	元月 10 日新莊國際獅子會敦聘為 1990 至 1991 年為書法比賽評審委員。
1991	辛未	80	10 月 20 日應台北縣政府邀請提供作品參與美術家作品聯展。
1992	壬申	81	3 月應中華文化復興總會邀請參加「81 年寒梅枝頭著花未 - 春聯書法之美」義賣活動。
1992	壬申	81	9 月 28 日當選中華聖道會理事。
1992	壬申	81	應中國國民黨中央委員會文化工作會邀請參加 81 年「名家揮毫新春贈春聯納百福祈求國泰民安」活動。
1992	壬申	81	8 月以行草對聯參加廣東省書法家協會主辦奧台書法聯展並入編作品集。
1992	壬申	81	10 月獲邀以隸書金剛經句參加四海同心書畫聯展並入編專輯。
1992	壬申	81	10 月 29 日參加第七回日韓華書道交流聯合展並入編專輯。
1992	壬申	81	11 月 29 日 -12 月 3 日應邀參加由新竹市立文化中心主辦北區七縣市暨大陸名家書畫展並入編作品集。
1993	癸酉	82	獲台北市政府頒發書法教育貢獻獎。
1993	癸酉	82	3 月應中國國民黨中央委員文化工作會邀請參加「82 年名家揮毫送春聯」活動。
1993	癸酉	82	擔任中華民國書法教學研究會辦理第二屆全國佛學書法展評審。
1993	癸酉	82	8 月 21 日作品受陝西歷史博物館邀請參加「九三年國際蘭亭筆會書法展」。
1993	癸酉	82	當選滄廬書會第三屆會長，任期至 83 年。
1993	癸酉	82	9 月 9 日授業恩師滄廬書會創會會長曹容先生仙逝，享壽 99 歲。

西元	歲次	民國	年　表　內　容
1994	甲戌	83	民國 83 年起受邀參加由中華書學會主辦『台灣書法年展』至庚子（109）年止，共計展出 27 年並入編專集，未曾中斷。
1994	甲戌	83	擔任台北市 83 年台北市孔廟新年開筆評審委員。
1994	甲戌	83	換鵝書會成立 20 周年，83.8.20-9.11 舉辦第 12 次聯展於台北市立美術館並出刊第五輯作品集。
1994	甲戌	83	9 月 1 日父曾江富心臟病往生，享壽 78 歲。
1994	甲戌	83	9 月 14 日至 20 日於台北市國軍文藝中心二樓藝術廳舉辦曾安田第二次書法個展，值父驟世，惟檔期已訂，請柬已發，乃簡單舉辦，未刊印作品集。
1994	甲戌	83	10 月 1 日應中華文化復興總會邀請提供作品參加「台北國際書法邀請展」。
1994	甲戌	83	11 月 12 日 -18 日應邀參加由國民黨中央文化工作會主辦慶祝建黨一百週年舉行書法百家邀請展入編作品集。
1995	乙亥	84	民國 84-88 年任中國書法學會第十二屆常務理事。
1995	乙亥	84	獲選 84 年模範公務人員獎。
1995	乙亥	84	11 月 28 日 -12 月 3 日隨中國書法學會組團參加第三回國際書法交流東京大展。
1996	丙子	85	3 月 3 日應台北市政府邀請參加「台北市 85 年民俗藝術月迎春揮毫大會」。
1996	丙子	85	受邀書寫對聯鐫刻於新莊地藏庵大殿後側及董大爺門聯，另於廟前舞台鐫刻對聯。
1996	丙子	85	12 月 10 日 -15 日邀請換鵝書會舉辦第 13 次書法聯展於新莊文化藝術中心。
1996	丙子	85	12 月 31 日 -86 年 1 月 5 日邀請中國書法學會舉辦聯展於新莊文化藝術中心。
1997	丁丑	86	1 月 22 日 -2 月 2 日於新莊文化藝術中心舉辦曾安田書法回顧展並刊印第二輯翰墨情緣集，隨於 2 月 1 日辭卸主任秘書職務，時年 58 歲，專心推廣書法教學及研究。
1997	丁丑	86	4 月 1 日 -13 日參加中日韓書法邀請展於新莊文化藝術中心並入編作品集。
1997	丁丑	86	4 月 25 以書法作品一件贈送台灣綠島監獄，經回函感謝。
1997	丁丑	86	受聘中華收藏家協會為研究院研究委員，時間 86 年 6/22 至 89 年 6/21。
1997	丁丑	86	7 月 1 日租借新莊市中正路 298 號 3 樓，成立『雲龍書道同修會』，簡稱『雲龍書道會』附設學苑，從事教學及研究。
1997	丁丑	86	9 月 20 日由中華民國美術家名鑑編輯委員會邀請編入 1997 年中華民國美術名鑑，獲頒榮譽証書。

西元	歲次	民國	年　表　內　容
1997	丁丑	86	11月27日以對開立軸作品『老神在在』一件，捐贈國立國父紀念館收藏。
1997	丁丑	86	11月30日-12月5日隨中國書法學會組團參加第四回國際書法交流吉隆坡大展並入編作品集。
1998	戊寅	87	1月4日上午十時受邀於總統府前廣場名家揮毫。
1998	戊寅	87	2月應邀參加河北教育出版社舉辦中國二十世紀書法大展並入編當代書壇名家作品集。
1998	戊寅	87	2月為新莊青山路福安宮書寫對聯及古哲語，並為主委代撰四面佛碑記。
1998	戊寅	87	3月1日當選中華澹廬書會第一屆常務理事，任期三年至90.2.28止。
1998	戊寅	87	4月19日參與于右任銅像由台北市仁愛路與敦化南路交接圓環遷建於國立國父紀念館中山碑林左側，捐款一萬元。
1998	戊寅	87	4月23日台北縣長蘇貞昌與縣內藝術家聯誼，曾安田建議縣府恢復美術家聯展並增加多元化美術項目。
1998	戊寅	87	9月以行草『心外無別法』條幅一件參加新竹都城隍廟建基250週年紀念竹塹美展並入編特輯。
1998	戊寅	87	11月6日-18日在新莊文化藝術中心舉行書法個展。
1998	戊寅	87	參加台中市書法學會主辦全國當代名家書法展並入編專輯。
1999	己卯	88	受邀書寫對聯並鐫刻於龜山鄉開元玉旨寺。
1999	己卯	88	以行書（蘭亭集序）參加台北縣美術家邀請展並入編作品集。
1999	己卯	88	參加文建會發行當代書家名言嘉句書法作品並入編專輯。
1999	己卯	88	1月2日換鵝書會慶祝成立25周年並舉辦第14次書法聯展於何創時書法基金會藝術館，出刊第六輯作品集。
1999	己卯	88	3月14日當選中國書法學會第十三屆常務理事任期88-92年。
1999	己卯	88	4月8日作品（廣德增慧）為北京大學收藏。
1999	己卯	88	6月5日受邀以大中堂心經參展宗教藝術書法名家聯展於台北市立社教館並刊印作品集。
1999	己卯	88	7月25日應邀參加中華民國書法教學研究學會舉辦書畫展並入編作品集。
1999	己卯	88	8月31日-9月12日於國立國父紀念館三樓德明藝廊舉辦『墨韻心絃曾安田六十書法回顧展』值『曹容先師105冥誕於中山畫廊特展』，故未舉辦茶會、未印專集。

西元	歲次	民國	年　表　內　容
1999	己卯	88	11月5日-17日於新莊文化藝術中心舉行『曾安田書法邀請展』連戰副總統電報祝賀。
1999	己卯	88	12月25日-30日參加台中市書法學會舉辦當代名家書法展並入編作品集。
2000	庚辰	89	1月1日-7日為同門何濟滄學兄舉辦『何濟滄85書法回顧展』於台北市國軍文藝中心二樓藝術廳。
2000	庚辰	89	1月11日-19日參加中國書法學會舉辦第五回國際書法交流台北大展,於國立國父紀念館中山畫廊,並入編作品集,會餐於圓山大飯店。
2000	庚辰	89	1月應邀參加千禧年-當代書家傳統與實驗書法展於何創時基金會並入編專集。
2000	庚辰	89	4月參加台北縣美術家大展,獲頒紀念獎牌並入編作品專輯。
2000	庚辰	89	4月應邀參加中華民國書法教學研究學會書畫展並入編作品集。
2000	庚辰	89	仲夏為林口竹林寺書寫廟聯兩對並鐫刻於寺內。
2000	庚辰	89	5月25日作品參加『海峽兩岸佛教書畫聯展』在福州于山白塔寺舉行,作品由福州鼓山湧泉寺永久收藏,獲頒收藏証書。
2000	庚辰	89	6月11日應邀參加中華書學會南部會員暨邀請書家作品展並入編作品集。
2000	庚辰	89	7月5日以『龍』、『佛』二幅作品捐贈河南博物院收藏,獲頒榮譽証書。
2000	庚辰	89	7月5日以書法作品一件,捐贈開封博物館收藏,獲頒收藏証書。
2000	庚辰	89	7月19日參加紀念中山先生中華當代名家書畫展並入編專輯。
2000	庚辰	89	9月1日參加台灣省政府主辦『大愛墨痕』九二一震災心靈重建全國書法巡迴展並入編專輯。
2000	庚辰	89	11月5日參加「兩岸書畫交流展第一屆書畫感恩比賽」。
2000	庚辰	89	12月2日-7日參加台中市書法學會主辦89年度全國當代名家唐詩書法展並入編專輯。
2001	辛巳	90	2月10日參加中華書畫藝術研究會主辦新世紀國際名家書畫展並入編專輯。
2001	辛巳	90	3月參加台北縣美術家大展,獲頒紀念牌並入編專輯。
2001	辛巳	90	5月10日以草書『墨舞』作品一件,刻碑於天津黃崖關長城風景區『台北碑苑』獲頒榮譽証書。
2001	辛巳	90	6月台北醫院邀請於院際舉辦書畫展配合送香包粽子慰勞病友。

西元	歲次	民國	年　表　內　容
2001	辛巳	90	6 月 23 日 -28 日參加海峽兩岸書法邀請展於國父紀念館中山畫廊並入編作品輯。
2001	辛巳	90	7 月 29 日三重市二重國民小學（曾安田母校）百週年校慶紀念，籌備會推舉曾安田撰寫紀念碑記。
2001	辛巳	90	8 月應邀書寫圓覺經清淨慧菩薩章之五鎸刻於中台禪寺菩提文藝道入編專輯。
2001	辛巳	90	8 月行草『靜觀』作品被世界名人文化村刻碑於中國山東濰坊國際碑林『台北藝園』獲頒榮譽証書。
2001	辛巳	90	8 月 21 日換鵝書會成立 27 周年，舉辦第 15 次書法聯展於國父紀念館中山畫廊，並出刊第七輯作品集。
2001	辛巳	90	9 月參加中國書法學會第 25 次會員展並入編作品集。
2001	辛巳	90	10 月應邀參加國立台北科技大學建校 90 年舉辦名家書畫展於該校並入編紀念專輯。
2001	辛巳	90	11 月參加國立國父紀念館主辦國父 136 歲誕辰紀念國父嘉言名家書法展並入編專輯。
2001	辛巳	90	11 月發起成立『新莊書畫會』並任首屆會長，至 92 年 11 月卸任，總幹事張玉盆、財務長羅瑞容。
2001	辛巳	90	12 月參加中國文藝工作者協會亞太地區名家書畫展並入編作品集。
2002	壬午	91	3 月入編新莊文化年鑑。
2002	壬午	91	以寶藍色金字心經條幅參加台北縣美術家大展並入編專輯。
2002	壬午	91	3 月 31 日台大醫院邀請作者於新院區舉辦書法個展。
2002	壬午	91	夏月以行書七言對聯參加第二屆中國天津海外書法名家作品展並入編專集。
2002	壬午	91	6 月 12 日 -18 日參加第六回國際書法交流韓國首爾大展未印作品集。
2002	壬午	91	7 月 9 日換鵝書會舉辦第 16 次書法聯展於中國國民黨中央黨部博愛藝廊。
2002	壬午	91	8 月參加中華書學會主辦廿一世紀隸書聯展並入編專輯。
2002	壬午	91	8 月 30 日—9 月 4 日於新莊文化藝術中心舉行第一屆『雲龍書道同修會』師生作品聯展。
2002	壬午	91	9 月以行書五言對聯參加中國書法學會創立四十周年紀念展並入編專輯。
2002	壬午	91	9 月 22 日受邀提供作品參加「九十一年度宜蘭美展」。

西元	歲次	民國	年　表　內　容
2002	壬午	91	10 月受邀以五言對聯『流連天外鶴‧浮動雨中山』參加中華民國第十六屆全國美展並入編美展專輯。
2002	壬午	91	11 月 23 日 -28 日參加台中市書法學會主辦 91 年度全國當代名家蘇軾詩詞書法展並入編專輯。
2002	壬午	91	11 月 29 日捐贈書法作品劉太希詩一件由國立國父紀念館收藏。
2002	壬午	91	12 月 24 日為同門何濟溙學兄刊印米壽書法專集作為獻禮，出刊時學兄卻中風住院未醒，令人抱憾。
2003	癸未	92	92-95 年當選第十四屆中國書法學會副理事長。
2003	癸未	92	以行草『佛心』參加台北縣美術家大展並入編作品集。
2003	癸未	92	4 月 12 日換鵝書會應邀參訪法鼓山揮毫聯誼，與聖嚴法師合影留念。
2003	癸未	92	6 月以行書一件參加國際書法交流韓國首爾大展並入編專集。
2003	癸未	92	初秋書寫寶藍色金字心經四屏贈送『新莊生命紀念館』展示於地藏王殿堂。
2003	癸未	92	9 月 22 日由韓國國際書法聯盟主辦漢城國際書法邀請展及第十二屆國際書法聯展在漢城舉行，受邀參展，頒贈紀念狀及收藏証書。
2003	癸未	92	12 月 6 日 -18 日參加台中市書法學會主辦 92 年度全國當代名家禪語偈語書法展並入編專輯。
2004	甲申	93	受邀舉辦書法個展於新莊戶政事務所辦公大樓。
2004	甲申	93	3 月 14 日應邀參加國立台灣科技大學主辦 2004 年名家邀請展並入編作品集獲贈感謝狀。
2004	甲申	93	4 月 3 日參加台北縣美術家大展，獲頒紀念牌並入編專輯。
2004	甲申	93	5 月 5 日當選為『中華澹廬書會』第三屆理事長，任期至 96.5.5，秘書長張玉盆、財務長羅瑞容。
2004	甲申	93	6 月 16 日換鵝書會慶祝成立 30 周年，負責主辦第 17 次書法聯展於國立中正紀念堂中正藝廊，出刊第八輯作品集。
2004	甲申	93	9 月行書孟子語條幅一件，以顧問受邀參加中華書法傳承學會會員作品展並入編作品集。
2004	甲申	93	10 月 13 日經修改章程再向內政部申請回復原會名為『澹廬書會』同仁歡慶。
2004	甲申	93	11 月 19-28 日應邀參加中國書法學會第 27 次會員暨美國華人書畫藝術家聯展，於國立國父紀念館德明與載之軒藝廊展出並入編作品集。
2004	甲申	93	12 月 14 日 -26 日為紀念曹師 110 歲誕辰，並慶祝澹廬書會成立 76 年暨第 36 次一門展『甲申年書法展』於國立國父紀念館，出刊作品集。

西元	歲次	民國	年　表　內　容
2005	乙酉	94	以自作七言對聯隸書參加新年開筆大會於總統府前廣場並入編專集。
2005	乙酉	94	民國 94-98 年間受邀舉辦書法個展於台電北區管理處新莊營業所辦公大樓。
2005	乙酉	94	1 月 8 日協助青年救國團劍潭活動中心舉辦「蘭亭碑」揭幕及乙酉新春書畫名家揮毫，以作品『蘭亭雅集』致贈李鍾桂主任。
2005	乙酉	94	3 月 20 日六弟曾文貴往生。
2005	乙酉	94	5 月與連勝彥、林彥助、黃金陵、蔣孟樑於國立中正紀念堂瑞元廳舉辦『滄廬五人書法展』，未印作品集。
2005	乙酉	94	8 月 8 日受聘為八方藝術學會顧問。
2005	乙酉	94	12 月在國立國父紀念館『載之軒』及『二樓東西文化走廊』舉辦『滄廬書會乙酉年書法展』。
2005	乙酉	94	12 月 17 日 -29 日參加台中市書法學會主辦全國當代名家台灣詩詞書法展並入編專輯。
2006	丙戌	95	95 年 3 月以七言對聯參加台北縣美術家大展暨巡迴展，獲頒紀念牌，入編作品集。
2006	丙戌	95	3 月 11 日 -13 日以隸書五言對聯參加第七回國際書法交流新加坡大展，並入編作品集。
2006	丙戌	95	3 月 25 日當選中國書法學會第 15 屆監事會召集人，獲頒當選証書，97 年 4 月辭職。
2006	丙戌	95	5 月 25 日作品為福州鼓山湧泉寺永久收藏。
2006	丙戌	95	9 月 10 日雲龍書道會及學苑自新莊市中正路 298 號三樓遷移至建中街 32 巷 1 號一樓租用教授書法。
2006	丙戌	95	9 月應邀擔任新莊第八屆美展書法類評審。
2006	丙戌	95	10 月 21 日 -29 日主辦『滄廬書會丙戌年書法展』於國立國父紀念館『載之軒』及二樓東西文化走廊，並出刊作品集。
2006	丙戌	95	10 月以行草篆等四件作品入編中華書法大師大陸系列專輯。
2006	丙戌	95	12 月 30 日參加國立國父紀念館製『吾土吾民孫中山與台灣』書法展，獲頒感謝狀並入編專輯。
2006	丙戌	95	受聖嚴大法師之邀請書寫『法華鐘樓』及其所撰對聯，刻碑於法鼓山， 12/23 落成啟用時首邀撞鐘。
2007	丁亥	96	1 月以行書二件入編大陸中華盛典『翰墨豐碑』作品集。
2007	丁亥	96	以行書五言對聯參加台北縣美術家大展並入編作品集。

西元	歲次	民國	年　表　內　容
2007	丁亥	96	5 月 2 日 -16 日主辦『澹廬書會妙墨風華展』於國立中正紀念堂中正藝廊並出刊作品集。
2007	丁亥	96	6 月卸任澹廬書會第三屆理事長，轉任諮詢委員。
2007	丁亥	96	6 月 21 日 -7 月 2 日參加中國書法學會舉辦『翰墨千秋大展』入編成立 45 週年紀念暨翰墨千秋台灣當代書法風貌大展作品專集。
2007	丁亥	96	8 月擔任台北縣美展評審並以行草一件入編作品集。
2007	丁亥	96	8 月 21 日至 26 日參加在越南文廟國子監的國際書法交流會。
2007	丁亥	96	11 月作品參加國際藝術聯合韓國本部創立卅週年紀念大會與國際書法交流展。
2007	丁亥	96	11 月 22 日提供作品應邀金門縣書法學會舉辦「丁亥年海峽兩岸書法家年展」。
2007	丁亥	96	12 月獲邀以草書及行書對聯二件入編大陸『中國風』作品集。
2007	丁亥	96	12 月以草書條幅一件參加金門縣書法學會主辦台、金、廈三地書家聯展並入編專輯。
2008	戊子	97	1 月 1-6 日參加中國書法學會 45 週年及第 30 次會員作品展並入編專輯。
2008	戊子	97	1 月 6 日受聘為「2008 年國際第二屆書畫交流比賽大會」為指導委員。
2008	戊子	97	4 月 9 日 -17 日參加台日文化交流書藝大展於國立中正紀念堂。
2008	戊子	97	4 月 12 日作品為國立台灣民主紀念館收藏。
2008	戊子	97	4 月 13 日 -19 日作品參加 2008 海峽兩岸書畫交流展。
2008	戊子	97	6 月 4 日應國立新竹生活美學館邀請提供作品參加「美的接觸藝饗悠遊第二屆藝術欣賞教育巡迴展」展期 96 年 12 月 8 日—97 年 6 月 1 日。
2008	戊子	97	6 月 13 日 -20 日作品參加於福州市博物館首屆海峽兩岸壽山石文化書法精品展。
2008	戊子	97	6 月 28 日作品參加第八屆國際書法交流北京大展。
2008	戊子	97	7 月 17 日於台北榮總由鄭宏志博土及醫療團隊手術頸椎室管膜瘤、骨刺、水囊，住院月餘。
2008	戊子	97	10 月 26 日受聘擔任中華書法家協會駐會顧問。
2008	戊子	97	11 月 29 日 -12 月 10 日參加慶祝澹廬書會成立 80 年舉辦翰墨風華八十大展暨第 41 次會員展，入編作品集。

西元	歲次	民國	年 表 內 容
2008	戊子	97	11 月以行書一件參加國際書法藝術聯合韓國本部創立 30 週年紀念大展。
2008	戊子	97	12 月受邀以行草一件「精勤」及隸書五言對聯「莫負青雲志‧長懷赤子心」參加中台科技大學典藏名家藝術作品專集。
2009	己丑	98	受聘中國書法學會第十六屆顧問任期至 2012。
2009	己丑	98	元月帶領雲龍書道會會員參加『萬眾一心挑戰書法揮毫金氏世界紀錄』活動。
2009	己丑	98	3 月 25 日 -4 月 26 日應邀參加台北縣美術家大展並入編作品集。
2009	己丑	98	4 月 8 日受邀以草書敬錄星雲大師菜根譚句刻碑於高雄佛光山佛陀紀物館名家書法碑牆。
2009	己丑	98	6 月 2 日 -15 日參加中國書法學會第 31 次會員展於國立中正紀念堂並入編作品集。
2009	己丑	98	6 月 12 日應邀提供作品參加韓‧中書畫復興協會「韓‧中書法教育交流 35 週年紀念特別招待展」。
2009	己丑	98	10 月瀛社百周年慶，行書李宗波詩參展並入編紀念集。
2009	己丑	98	10 月 16 日 -28 日於新莊文化藝術中心舉辦『2009 飛躍雲龍曾安田七十回顧暨師生書法展』10 月 17 日上午 10 時茶會，並出刊作品集。
2009	己丑	98	11 月 15 日當選顏真卿書法學會第一屆副理事長。
2009	己丑	98	以『飛躍雲龍、曾安田七十回顧暨雲龍師生書法作品集』奉贈馬總統，蒙總統閱後於 11 月 12 日函復嘉勉。
2009	己丑	98	以行書錄錯公劉太希句參加北縣精典美術創作展並入編專集。
2010	庚寅	99	元旦於國立中正紀念堂瞻仰廣場，參加由台北市文化局主辦之名家揮毫活動。
2010	庚寅	99	以隸書七言對聯參加台北縣美術家大展並入編作品集。
2010	庚寅	99	提供「鋒藏勢逸‧墨妙神清」參加台灣百人書畫名家碑廊。
2010	庚寅	99	3 月 4 日長兄曾安全往生。
2010	庚寅	99	3 月 15 日前為台北縣政府書寫位於新莊市利濟街之『利濟橫移門』，由周錫瑋縣長頒贈感謝狀，當日下午啟用。
2010	庚寅	99	3 月 24 日 -4 月 7 日參加中國書法學會第 32 次會員展於台南美學館並入編作品專輯。
2010	庚寅	99	3 月 31 日 -4 月 16 日參加國立中正紀念堂舉辦台日交流書法大展。

西元	歲次	民國	年　表　內　容
2010	庚寅	99	4 月 9 日應國立中正紀念堂管理處之邀，提供作品參加「台日文化交流書畫大展」。
2010	庚寅	99	5 月獲邀入編華人精英人才大典。
2010	庚寅	99	夏月節錄裴將軍碑作品參加陳政治教授編著小雅軒名家書畫集，並代題簽。
2010	庚寅	99	10 月 14 日 -19 日參加第九屆國際書法交流奈良大展。
2010	庚寅	99	11 月 13 日受聘為滄廬書會第五屆諮詢委員，任期至 102 年 6 月 1 日。
2010	庚寅	99	12 月 1 日 -15 日在國立中正紀念堂第二展廳舉行顏真卿書法學會會員作品首展。
2010	庚寅	99	12 月作者以一篇『從種樹談起』入編新莊文化藝術中心 15 週年成果專輯。
2011	辛卯	100	為三重市碧華寺各殿主祀神佛恭書橫匾八面及護法大菩薩、大將軍四尊名銜。
2011	辛卯	100	3 月 27 日受邀提供作品四言吉語「鴻福普霑」參加 100 年新北市美術家聯展。
2011	辛卯	100	4 月受邀以草書『真善美聖』參加慶祝中華民國建國一百年百家萬歲展於國父紀念館中山國家畫廊並入編作品集。
2011	辛卯	100	4 月 8 日作品被白雲閣永久珍藏。
2011	辛卯	100	4 月受邀參加南京中國近史遺址博物館（總統府）刊印書法作品集。
2011	辛卯	100	4 月 29 日 -5 月 25 日參加中國書法學會舉辦當代翰墨風雲大展於國立中正紀念堂並入編專輯。
2011	辛卯	100	5 月 10 日提供作品參加「中華民國建國百年當代翰墨風雲大展」。
2011	辛卯	100	10 月受邀參加湖南省衡山南嶽忠烈祠抗戰烈士紀念館舉辦『辛亥百年忠烈千秋（海峽兩岸詩詞書畫展）』。
2011	辛卯	100	10 月 23 日提供作品「孫中山嘉言」參加紀念辛亥革命 100 週年，海峽兩岸著名書法家邀請展入編作品集。
2011	辛卯	100	10 月 29 日 -11 月 30 日應邀參加由國立中興大學藝術中心主辦書法高峰會換鵝會書法展於該校藝術中心並入編作品集。
2011	辛卯	100	11 月 9 日受財團法人雲林同鄉文藝基金會聘請為 2011 全國第四屆『雲林金篆獎』暨海峽兩岸書法比賽評審委員
2012	壬辰	101	新春開筆大會以千字文草書『松盛蘭馨』參展並入編專輯。
2012	壬辰	101	3 月 24 日受邀提供作品對聯「眾流皆入海‧明月不離天」參加 101 年新北市美術家聯展。

西元	歲次	民國	年 表 內 容
2012	壬辰	101	受頒中國國民黨中央委員會榮譽狀。
2012	壬辰	101	受邀參加第十屆國際書法交流吉隆坡大展,獲頒榮譽証書。
2012	壬辰	101	以行書五言對聯『海為龍世界‧天是鶴家鄉』參加中國‧新疆國際書法大展並入編作品集。
2012	壬辰	101	以佛說四十二章經之四十一章直心出欲參加海峽兩岸寫經展入編白馬寺『靜賞』作品集。
2012	壬辰	101	4月27日以行書條幅參展『台灣著名書畫家作品展』為中國文字博物館收藏,獲頒收藏証書。
2012	壬辰	101	6月1日-8日參加顏真卿書法學會第一屆第二次會員作品展,在河南省博物院舉辦--『根之情海峽兩岸大型活動』,6月2日隆重開幕,並入編專集。
2012	壬辰	101	6月3日受聘為中華民國書法教學研究學會顧問至104年。
2012	壬辰	101	8月4日參加顏真卿書法學會在台中市大墩文化中心『文英館』舉辦第一屆第三次作品展。
2012	壬辰	101	10月1日-6日雲龍書道會師生及團員首次參訪馬祖連江縣政府及各單位,經馬祖防衛司令部同意入住『勝利山莊』,且盛宴招待並與任季男中將司令官合影留念,另拜訪南竿、北竿指揮部官兵,均蒙接待並會餐。
2012	壬辰	101	10月9日-18日應邀參展中國滄寧書法學會30週年大慶書畫聯展於台北市議會文化藝廊
2012	壬辰	101	10月以草書『墨海驚濤』參加台灣中國書法學會『翰耕墨耘五十年書藝大展』回顧展並入編作品集。
2012	壬辰	101	11月1日應邀提供書法作品參加「慶祝中國致公黨建黨85週年」。
2012	壬辰	101	12月15日作品「心外無別法」為白馬寺釋源美術館典藏。
2012	壬辰	101	12月28日參加中國書法學會舉辦第33次會員作品展於國父紀念館並入編專輯。
2013	癸巳	102	1月3日應雲林縣政府邀請提供書法作品參加「101年度口湖牽水狀文化祭／水鄉墨緣全國書法名家邀請展」。
2013	癸巳	102	3月23日提供書法作品(劉太希詩)參加新北市美術家聯展。
2013	癸巳	102	3月29日—4月7日受邀參加於國父紀念館翠溪藝廊舉行之『壬辰台灣書法年展』。
2013	癸巳	102	受明志科大聘為「2013年幸福泰山明禮志儀盃書法比賽」複賽評審。
2014	甲午	103	3月獲邀以草書寫張耀仁詩北海岸采風參加瀛社百五周年詩書展並入編鄉土吟懷集。

西元	歲次	民國	年　表　內　容
2014	甲午	103	3月22日提供書法作品（劉太希題畫詩）參加新北市美術家聯展
2014	甲午	103	3月8日以行書劉太希詩『千龍舞雪』參加103年新北市美術家聯展，送光碟、卡片留念。
2014	甲午	103	3月16日受聘為高雄市中國書法學會第十一屆顧問。
2014	甲午	103	4月27日受聘國際洪門中華總會顧問，於台北錦華樓餐廳由創會劉沛勛主席及第四屆韓台玉理事長共同頒發聘書。
2014	甲午	103	7月29日-8月31日應邀提供書法作品參加基隆市文化中心「于門一脈國際書法展」並獲頒紀念狀。
2014	甲午	103	受邀參加第十一屆國際書法交流（曼谷）大展。
2014	甲午	103	9月5日-17日舉辦『逸龍舞墨曾安田75書法回顧展』於新莊文化藝術中心藝術廳，並編印精裝作品集一千本，刊印前贊助單位人士入編芳名錄。
2014	甲午	103	9月21日曾安田75回顧展專輯暨書法作品乙幅贈給中華聖道文化總會並獲頒感謝狀。
2014	甲午	103	11月8日國際洪門中華總會頒發感謝狀感謝曾安田先生為2015世界洪門懇親大會書寫洪門詩詞。
2015	乙未	104	吉月吉日受邀國際洪門中華總會敦聘為顧問。
2015	乙未	104	3月14日新北市新莊書畫會敦聘為第四屆諮詢委員。
2015	乙未	104	3月15日中國書法學會敦聘為第十八屆顧問。
2015	乙未	104	9月1日作品「鴻福普霑」被大陸武當山博物館收藏。
2016	丙申	105	9月20日提供作品參加第十二屆國際書法交流大展。
2016	丙申	105	雲龍書道會於105/10/6至10/23於明志科大舉辦「龍舞雲從2016曾安田暨雲龍書道會師生作品展」該校特贈感謝狀以資鼓勵。
2016	丙申	105	10月9日明志科技大學受聘為駐校藝術家。
2017	丁酉	106	2月吉日繼受國際洪門中華總會敦聘為顧問。
2017	丁酉	106	9月28日作品受邀參加慶讚湄洲祖廟媽祖巡安台灣海峽兩岸媽祖信士書畫聯展於板橋慈惠宮。
2017	丁酉	106	11月30日至12月5日在上海錦沅文化館舉辦第12次個展。
2017	丁酉	106	12月1日至9日參與澹廬書會在上海朵雲軒舉辦滬台藝術交流展。

西元	歲次	民國	年 表 內 容
2018	戊戌	107	3月18日受中華國際藝術推廣交流協會禮聘為名譽理事長。
2018	戊戌	107	3月25日受邀提供作品（劉太希詩）參加「2018新北市美術家雙年展」。
2018	戊戌	107	4月8日至15日參與滄廬書會在東京美術館舉辦「滄廬書會90周年東京展」。參展作品曹公榮獲終身成就獎，本人獲金獎。
2018	戊戌	107	4月23日至29日參與滄廬書會在北京台灣會館舉辦「滄廬書會90周年北京展」。
2018	戊戌	107	9月17日至10月5日帶領雲龍師生5位至美國紐約法拉盛第一銀行藝廊舉辦「雲龍師生五人藝遊紐約作品展」並輯成冊。
2018	戊戌	107	10月7日提供數件作品應明志科技大學邀請「朱熹詩文名家書畫展」並輯成冊。
2019	己亥	108	5月25日受聘續任滄廬書會第八屆諮詢委員，任期108/3/3-111/3/2。
2019	己亥	108	6月18日應漳州市文學藝術界聯合會之邀，提供作品「鶴舞松濤」參加第十一屆海峽論壇、第二十八屆海峽兩岸（福建東山）關帝文化旅遊節「海峽兩岸—東山、台北、高雄書畫作品展」並帶團參與兩岸書畫家現場揮毫。
2019	己亥	108	6月22日受聘為新北市淨心書會顧問，任期108/6/22-111/6/21。
2019	己亥	108	10月9日應中國書法文化博物館之邀，提供作品並刻入「中國書法文化博物館碑刻群」。
2019	己亥	108	10月19日應明志科技大學之邀，舉辦「明志現祥龍2019曾安田書法個展」，展期108/10/19—108/10/31。第13次個展刊印作品集。
2020	庚子	109	3月30日應新北市政府之邀提供書法作品（滕王閣詩）參與「2020新北市美術家聯展」。
2020	庚子	109	10月29日至11月22日受邀於國父紀念館博愛藝廊舉辦「鸞舞龍翔2020曾安田80書法個展」第14次個展並印專輯。

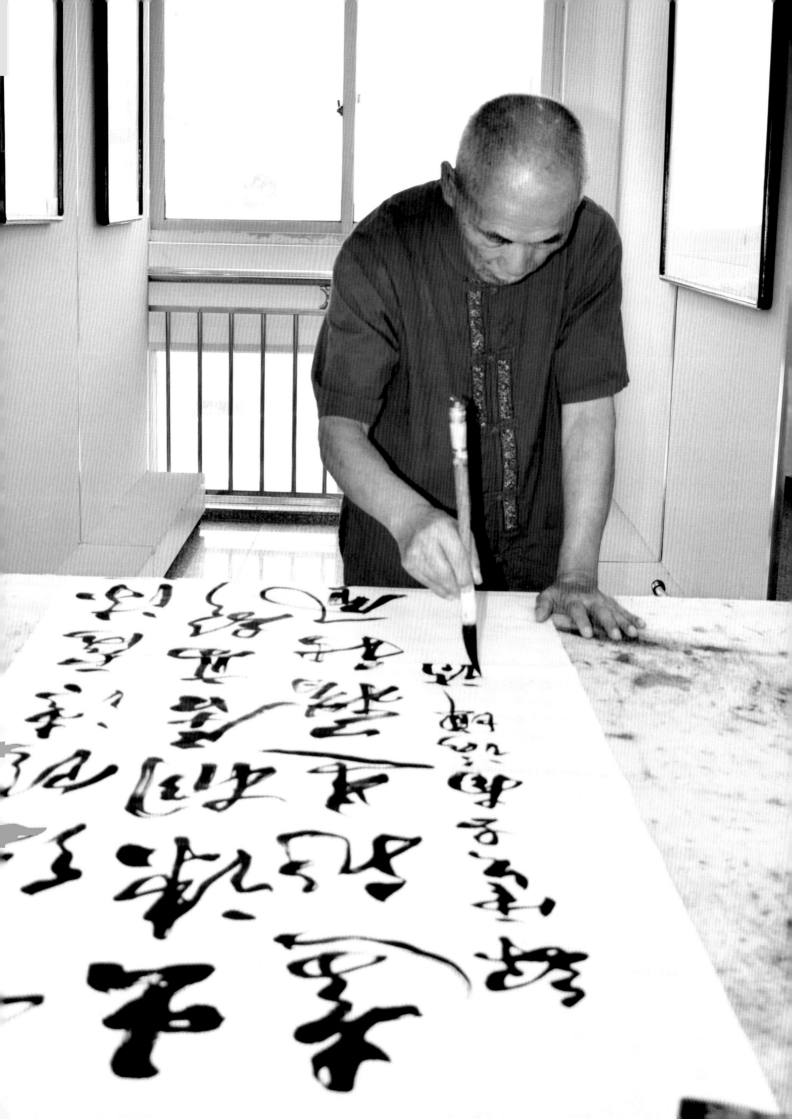

編後語

　　曾安田老師在籌備鸞舞龍翔 2020 八十書法大展前，因腳疾入住榮總感染科治療一年多，一則擔心身體、一則擔心展覽將屆仍無法書寫新的作品，致使身心產生重大不安全感，又因腳疾常引蜂窩性組織炎須施打強效抗生素類固醇及服用多種藥品之故，造成身體衰弱不勘負荷，老師在院治療中，我一直參與照顧，看在眼裏也真讓我心情無限緊張，每天祈求諸神保祐老師，幸經醫療團隊悉心治療而逐漸好轉。出院後老師認真復健，加以他堅強無比的意志力在支撐又得妙天大禪師的加持，終能再提筆寫出大禪師急切想完成的「地球佛國世界和平」八個字理念的墨寶，和此次展出的大標題「鸞舞龍翔」四個大字，老師雖感不甚滿意，但心情總算安定不少。

　　此次作品也因雲龍各位師兄姊的協助整理，將老師歷年來保存完善近六百件中選出百餘件準備展出，並在老師知交人藝印刷老板林先生的團隊大力協助下，也使「鸞舞龍翔 2020 曾安田八十書法個展專集」精裝完成。

　　曾安田老師一生愛好書法，以一筆永恆追求平凡中的偉大為志向，而投入超過一甲子歲月的努力，其書法造詣不但對師門「書道禪」心法頗有領略，而其秉性超穎，多年來更潛心涉獵諸家約一百多種碑帖精熟其妙趣，故心開意解走筆如龍，瀟灑流落翰逸神飛。自感深受澹廬書會創辦人曹容（秋圃）其先師的恩遇並以當曹容的嫡傳弟子為榮也為使命，為紀念其先師 125 歲誕辰，懷念在其老師生前曾侍硯近 37 年時光且今自身也已邁入八十年華，因此申請自 109 年 10 月 29 日至 11 月 22 日在國立國父紀念館一樓博愛藝廊舉辦「2020 鸞舞龍翔曾安田八十書法個展」，自作詩一首「三十七年侍碩儒，曹公恩遇實多殊，神融書道禪詩妙，心寫澹廬立雪圖。」以表達其內心懷念先師的心意。真令人感動，現事情圓滿達成，我們也一齊移去長壓心上的大石，感到無比的輕鬆！

惠雲 誌於 2020 出刊前夕

鸞舞龍翔 2020 曾安田八十書法個展作品集

國家圖書館出版品預形編目（CIP）資料

鸞舞龍翔：2020 曾安田八十書法個展作品集 =
Zeng An-Tian Aged 80 Calligraphy Solo Exhigition
/ 曾安田著作．－－新北市：曾安田．2020.10
232 面；22.7x29.7 公分
ISBN 978-957-43-8136-4（精裝）
1.書法 2.作品集
943.5 109015193

著 作 者　曾安田

發 行 人　曾安田

總 策 劃　曾安田

總 編 輯　張玉盆

編輯小組　羅瑞容、彭朝炫、高敏生
　　　　　羅旭彰、李日成、邱坤生

地　　址　24888 新北市新莊區五工二路 86 巷 20 號 7 樓

通　　訊　24355 新北市泰山區明志路三段 351 巷 13 號 2 樓

電　　話　曾安田 0933-865-695

設計印刷　入藝印刷藝術國際股份有限公司

地　　址　新北市中和區中正路 786-1 號 1 樓

電　　話　886-2-3234-0558

出版日期　2020 年 10 月

展覽日期　鸞舞龍翔 2020 曾安田八十書法個展
　　　　　國立國父紀念館 博愛藝廊
　　　　　109/10/29~109/11/22

定　　價　（精裝本）新台幣 1800 元

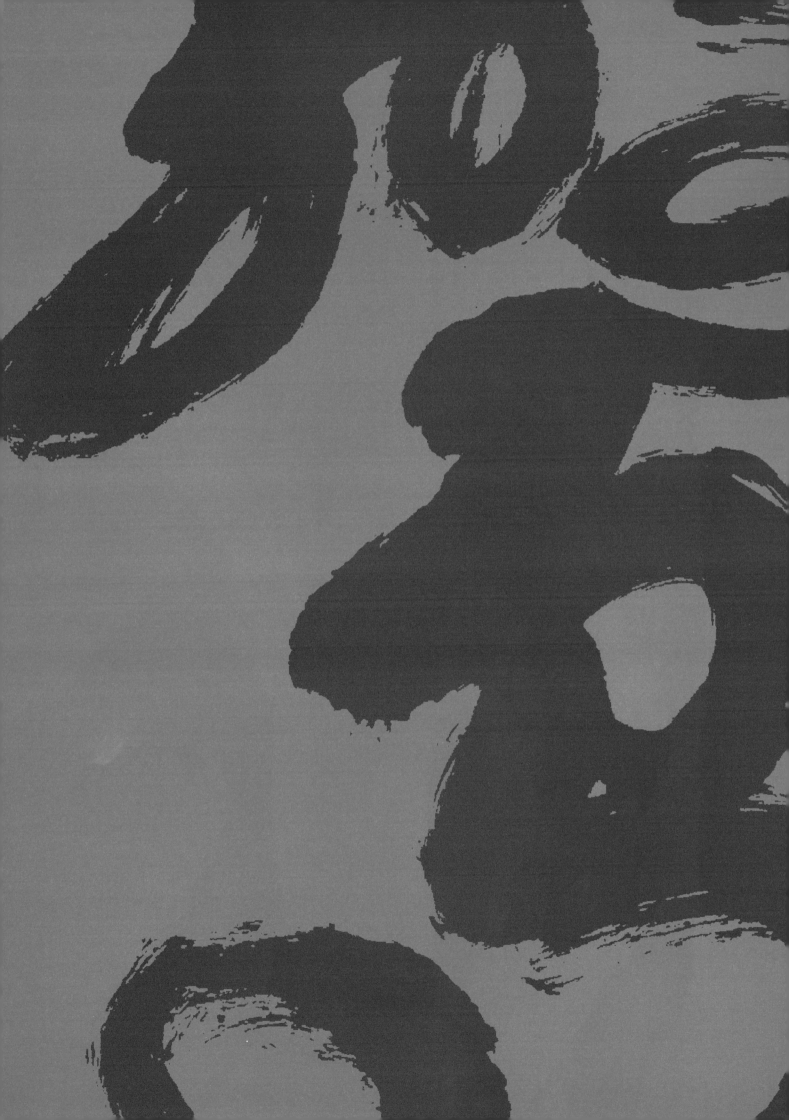

2020
Aged 80 Calligraphy
solo Exhibition